THE CLASSIC

OF

MOUNTAINS

AND

SEAS

中国神兽
图鉴

刘 浩 著

中州古籍出版社
· 郑州 ·

图书在版编目（CIP）数据

山海经：中国神兽图鉴 / 刘浩著 .—郑州：中州古籍
出版社，2023.2（2024.3重印）
ISBN 978-7-5738-0303-0

Ⅰ.①山… Ⅱ.①刘… Ⅲ.①神-图案-中国-图集
②动物-图案-中国-图集 Ⅳ.①J522.1 ②J522.2

中国版本图书馆CIP数据核字(2022)第161791号

山海经：中国神兽图鉴

刘　浩　著

出 版 人：许绍山
策划编辑：吕　玲
责任编辑：吕　玲
责任校对：唐志辉
美术编辑：曾晶晶
装帧设计：黄桂敏

出版发行：中州古籍出版社
　　　　　（地址：郑州市郑东新区祥盛街27号6层　邮政编码：450016
　　　　　电话：0371-65788693）

经　　销：河南省新华书店发行集团有限公司
印　　刷：河南瑞之光印刷股份有限公司
开　　本：889mm×1194mm　1/12
印　　张：8⅔
字　　数：160千字
版　　次：2023年2月第1版
印　　次：2024年3月第2次印刷
定　　价：149.00元

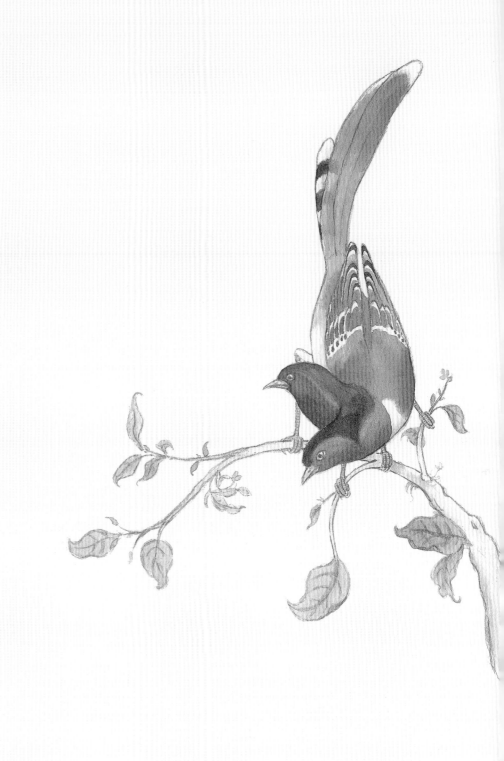

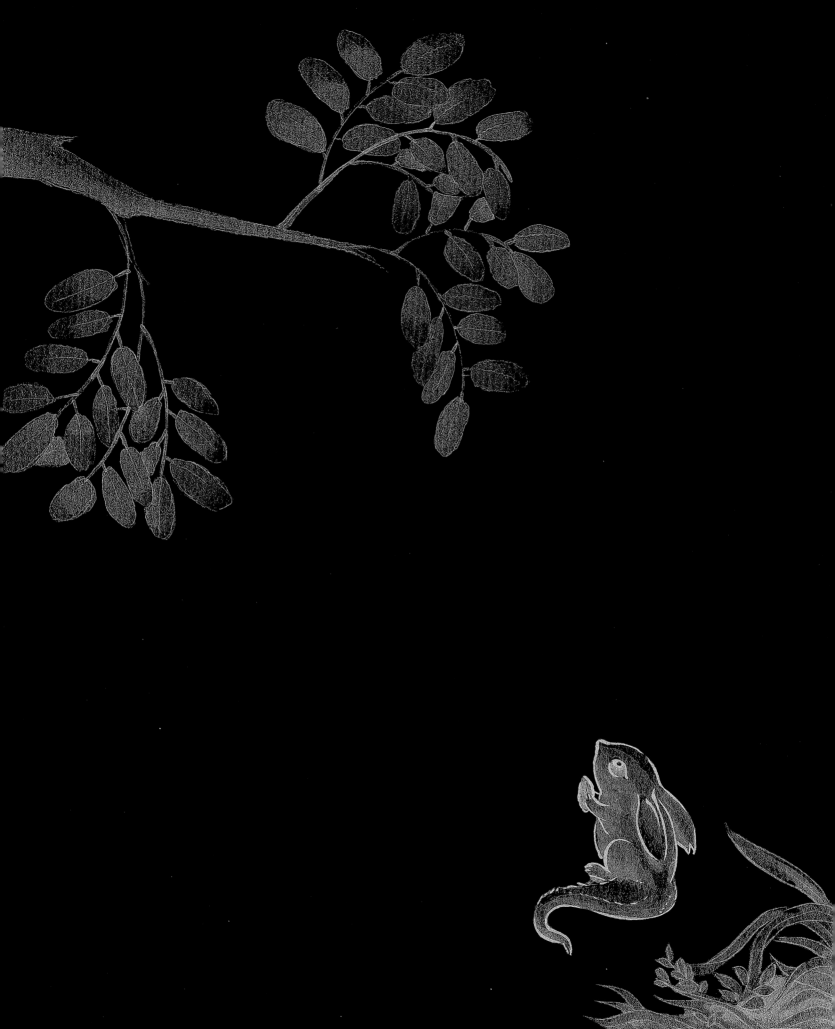

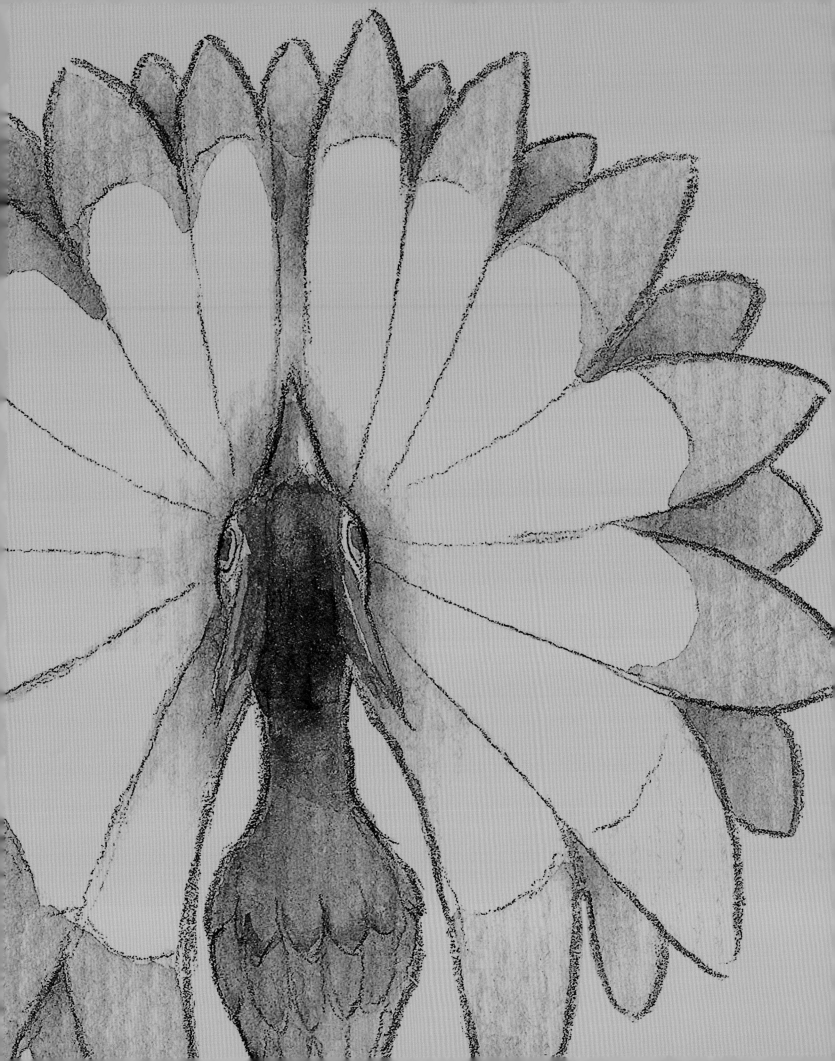

目录
MULU

应龙

Yìnglóng

应龙，古代传说中一种有翼的龙。应龙住在凶犁山的南端，有行云布雨的神力。黄帝与蚩尤大战时，应龙曾协助黄帝杀蚩尤与夸父，立下赫赫战功。但这一战，应龙神力损耗巨大，不能够重返天上，只能退居在南方。

应龙无法回到天上行云布雨，所以人间经常发生干旱。每当干旱时，人们常扮成应龙的样子祭祀，这样就会有大雨降下。应龙退居南方后，它所居住的南方雨水就特别多。

据说，大禹治水时，应龙还曾以尾画地成江河，使水入海，助大禹疏导水患。

大荒东北隅中，有山名曰凶犁土丘。应龙处南极，杀蚩尤与夸父，不得复上，故下数（shuò）旱。旱而为应龙之状，乃得大雨。

——《山海经·大荒东经》

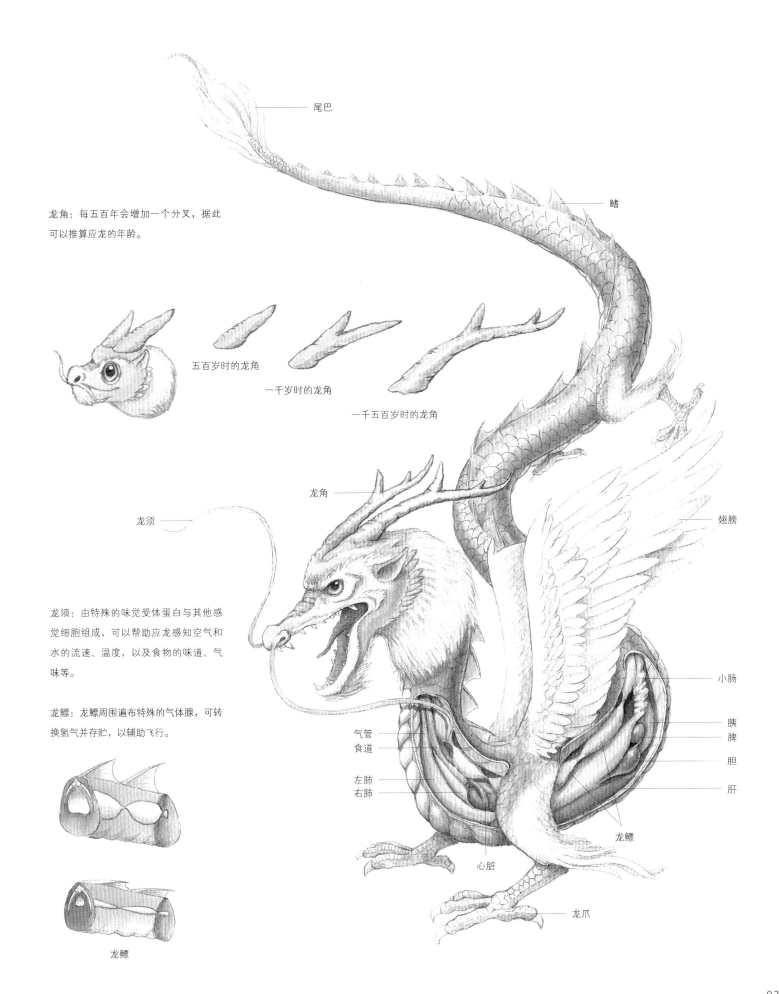

尾巴

鳍

龙角：每五百年会增加一个分叉，据此
可以推算应龙的年龄。

五百岁时的龙角

一千岁时的龙角

一千五百岁时的龙角

龙角

龙须

翅膀

龙须：由特殊的味觉受体蛋白与其他感
觉细胞组成，可以帮助应龙感知空气和
水的流速、温度，以及食物的味道、气
味等。

小肠

胰

脾

龙鳔：龙鳔周围遍布特殊的气体腺，可转
换氢气并存贮，以辅助飞行。

气管

食道

胆

肝

左肺

右肺

龙鳔

龙鳔

心脏

龙爪

烛龙

Zhúlóng

本图创作参考了现实中『蛇的身体骨骼』『动物眼球照膜』的特点。

烛龙，又名"烛阴"，古代神话中的钟山之神（一说，章尾山之神）。它人面蛇身，竖目，目光如炬，身长千里，浑身呈红色，居住在钟山。在西北海之外，那里有幽冥无日之国，烛龙居此地，睁目而成白昼，闭目而成黑夜，吹气而成冬季，呼气而成夏季。它不吃不喝，甚至不用呼吸都能生存下来。当它呼吸时，呼出的气能够形成风。

根据现存古刻本《山海经》中的图画显示，烛龙的形象存在一目说和两目说，关于这一点，《山海经》原文中并未明确说明，本篇取一目说。

明代时，应龙、烛龙，还成为皇家的祭祀对象，号神烈山之神，位享地祇（qí）坛，与五岳、五镇等众多山神同列。

钟山之神，名曰烛阴，视为昼，瞑（míng）为夜，吹为冬，呼为夏，不饮，不食，不息，息为风，身长千里。

——《山海经·海外北经》

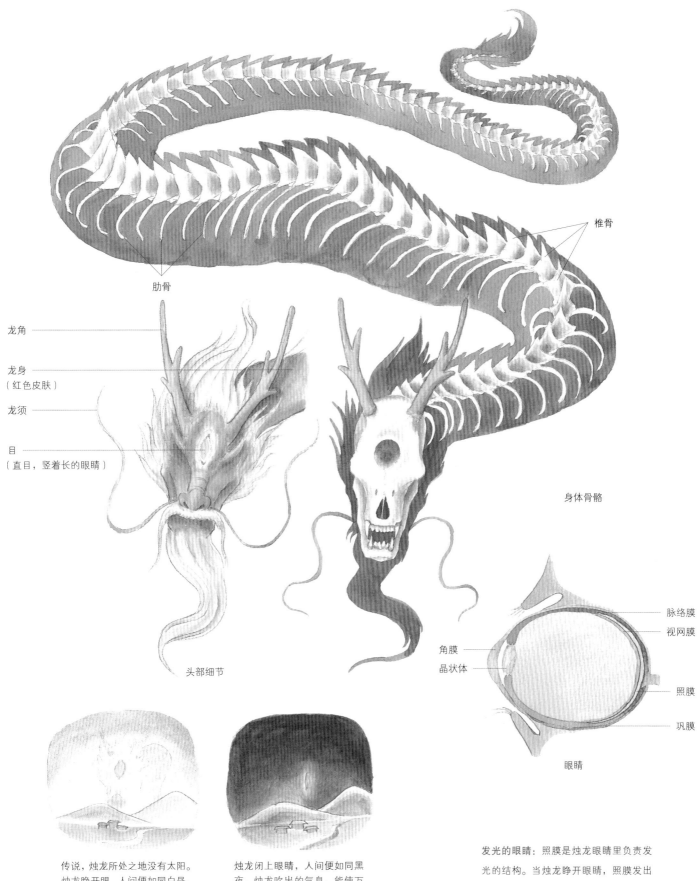

椎骨

肋骨

龙角

龙身
（红色皮肤）

龙须

目
（直目，竖着长的眼睛）

身体骨骼

头部细节

脉络膜

视网膜

角膜

晶状体

照膜

巩膜

眼睛

传说，烛龙所处之地没有太阳。烛龙睁开眼，人间便如同白昼。烛龙呼出的气息，能使万物茂盛，人间进入夏季。

烛龙闭上眼睛，人间便如同黑夜。烛龙吹出的气息，能使万物凋零，霜雪俱下，人间进入冬季。

发光的眼睛：照膜是烛龙眼睛里负责发光的结构。当烛龙睁开眼睛，照膜发出的光透过晶状体照射出来，形成强烈的光束。

鼓

Gǔ

本图创作参考了现实中『鹞鹰的外形』『人类头部骨骼』的特点。

鼓，钟山神烛龙之子，本来长着人脸龙身，这一点与钟山神的形象一脉相承。后来鼓与钦鸦联手在昆仑山南面杀死了天神葆江，引起天帝震怒，将它们处死在钟山东边的峄崖上。

它们死后化作凶兽，钦鸦化作大鹗，它一出现就会有战争；鼓化作鵕鸟，样子像一只鹞鹰，白色的脑袋，红色的脚，身上有黄色的花纹，但嘴巴却是直的，叫起来像天鹅，它一出现就会有大旱。

又西北四百二十里，曰钟山。其子曰鼓，其状如人面而龙身，是与钦鸦（pí）杀葆（bǎo）江于昆仑之阳，帝乃戮之钟山之东曰峄（yáo）崖。钦鸦化为大鹗（è），其状如雕，而黑文白首，赤喙（huì）而虎爪，其音如晨鹄（hú），见则有大兵；鼓亦化为鵕（jùn）鸟，其状如鸱（chī），赤足而直喙，黄文而白首，其音如鹄，见则其邑大旱。

——《山海经·西山经》

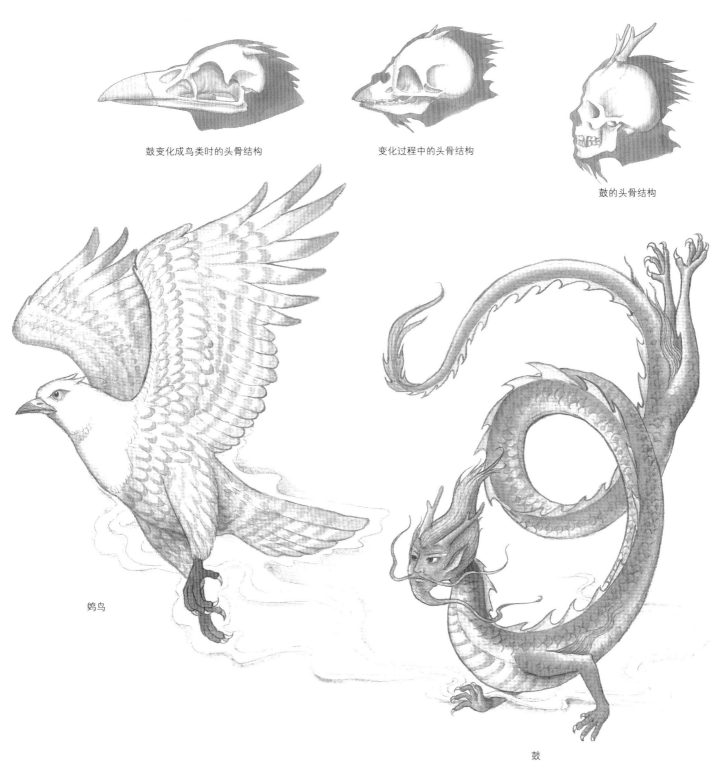

鼓变化成鸟类时的头骨结构

变化过程中的头骨结构

鼓的头骨结构

鸩鸟

鼓

鼓死后，手变化为羽翼，龙鳞化为羽毛，
身体逐渐缩短变得强壮，直至获得飞行
能力。

鼓的幻化

龙身鸟首神

Lóngshēn
Niǎoshǒu Shén

本图创作参考了现实中『蛇鹫的头部外形』『鱼类口孵式繁殖』的特点。

　　龙身鸟首神，是传说中的山神，庇护着从柜山到漆吴山之间的十七座山，横跨七千二百里。这十七位山神都长着龙的身体鸟的头。人们祭祀山神时的礼仪是：把带毛的动物（比如，鸟兽）与一件玉器一起埋入地下，用稻米作为祭祀的精米。

　　自柜山至于漆吴之山，凡十七山，七千二百里。其神状皆龙身而鸟首。其祠：毛用一璧瘗（yì），糈（xǔ）用稌（tú）。

<div align="right">——《山海经·南山经》</div>

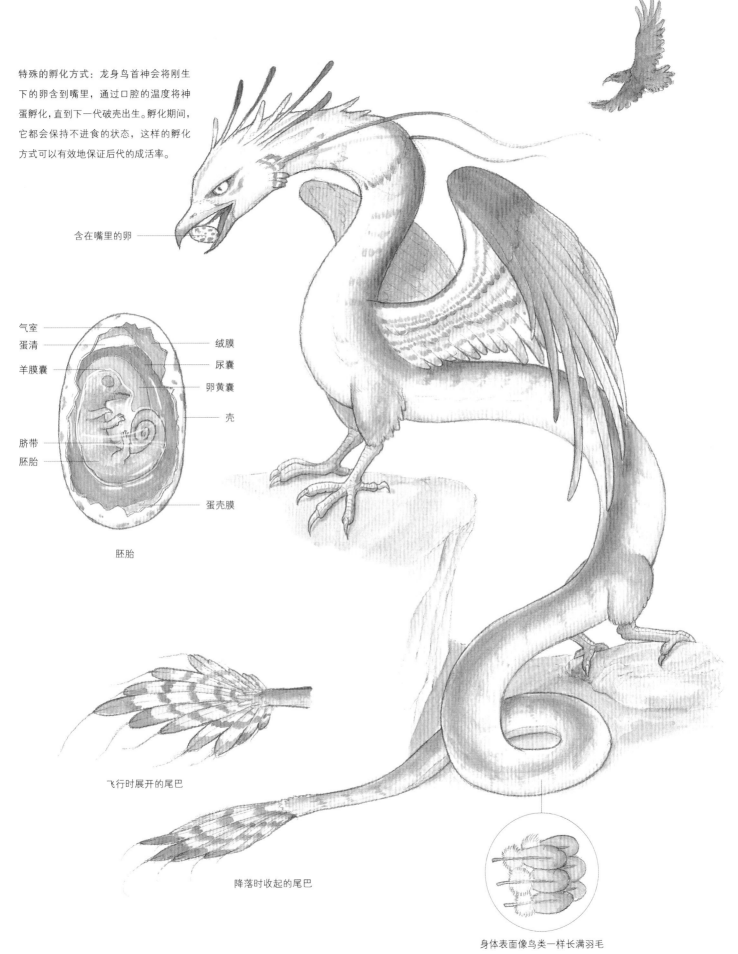

特殊的孵化方式：龙身鸟首神会将刚生下来下的卵含到嘴里，通过口腔的温度将神蛋孵化，直到下一代破壳出生。孵化期间，它都会保持不进食的状态，这样的孵化方式可以有效地保证后代的成活率。

含在嘴里的卵

气室
蛋清
羊膜囊

绒膜
尿囊
卵黄囊
壳

脐带
胚胎

蛋壳膜

胚胎

飞行时展开的尾巴

降落时收起的尾巴

身体表面像鸟类一样长满羽毛

鸟身龙首神

Niǎoshēn
Lóngshǒu Shén

本图创作参考了现实中『金刚鹦鹉的外形』『鸟类肌肉结构』的特点。

鸟身龙首神，是传说中的山神，庇佑着䧿山山系中的招摇山到箕尾山之间的十座山，横跨两千九百五十里。这十位山神，都长着鸟的身体龙的头。人们祭祀山神时的礼仪是：用白茅草编成的草席作为神的座席，把带毛的动物（比如，鸟兽）与一块璋、一块玉一起埋入地下，用稻米作为祭祀的精米。

另外，在洞庭山山系的篇遇山到荣余山之间的十五座山，这里的山神也都长着鸟的身体龙的头。不同的是人们在祭祀山神时的礼仪：选用的是宰杀过的一只公鸡和一只母猪，祭祀的精米用稻米。其中，夫夫山、即公山、尧山、阳帝山作为洞庭山山系中诸山的宗主，在祭祀时，仪式等级更高，祭品也更为丰盛，且各有不同。

凡䧿（què）山之首，自招摇之山，以至箕（jī）尾之山，凡十山，二千九百五十里。其神状皆鸟身而龙首。其祠之礼：毛用一璋玉瘗（yì），糈（xǔ）用稌（tú）米，白菅（jiān）为席。

——《山海经·南山经》

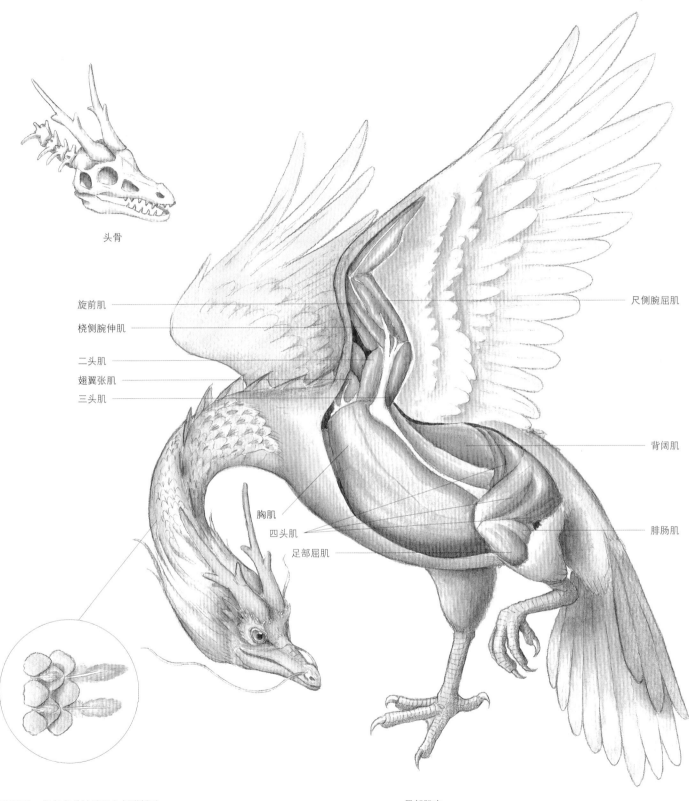

头骨

旋前肌
桡侧腕伸肌
二头肌
翅翼张肌
三头肌

尺侧腕屈肌

背阔肌

胸肌
四头肌
足部屈肌

腓肠肌

鳞间羽毛：鸟身龙首神脖子上长满鳞片，鳞片之间还长有羽毛。鳞片之间的羽毛叫绒羽，主要作用是保暖。绒羽会在冬天生长，覆盖住鳞片，在春天时褪去，露出鳞片。

局部肌肉

帝江

Dìhóng

本图创作参考了现实中『河豚的外形』『热气球升空原理』的特点。

帝江，又称混沌、浑沌，神话传说中的上古四大凶兽之一。它居住在天山，长得像一个皮袋子，头部混沌一团无面目，周身如火焰般赤红，身上长着六只脚四只翅膀，却善于唱歌跳舞。

《庄子》中有一则关于"浑沌"的故事。传说，南海大帝儵与北海大帝忽常常在浑沌的居所相会，作为中央大帝的浑沌对待它们十分热情友好。于是，儵和忽在一起商量报答浑沌厚重的恩情，决定帮浑沌开七窍。它们每天凿出一个孔窍，凿了七天浑沌死了。这里的浑沌便是帝江。

古书《神异经》中则说，混沌是非不分，见贤善之人则抵触，见恶人则依附。因此，后世常用"混沌"比喻是非不分、蒙昧无知的人。

（天山）有神焉，其状如黄囊，赤如丹火，六足四翼，浑敦（即浑沌）无面目，是识歌舞，实惟帝江（hóng）也。

——《山海经·西山经》

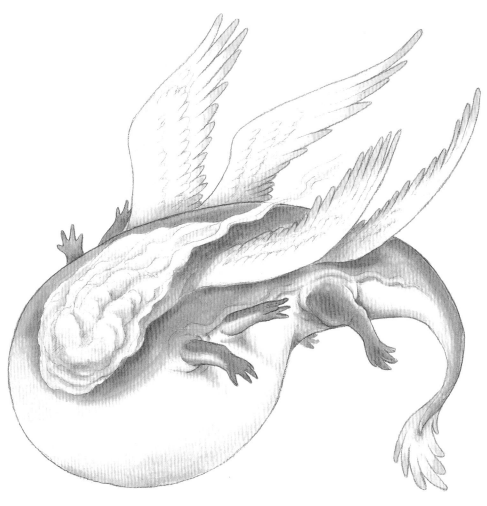

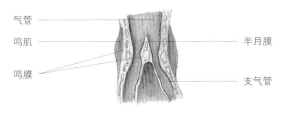

气管 ——————		————— 半月膜
鸣肌 ——————		
鸣膜 ——————		————— 支气管

发声器官

帝江的歌声：帝江的发声器官和鸟类的鸣管类似，由扩大的环状软骨与鸣膜组成，位于气管与支气管交界处。帝江的歌声优美动听，与其混沌一团的面目形成巨大的反差。

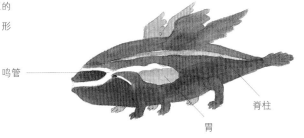

鸣管 ————

胃

脊柱

正常形态的胃

飞行时燃烧的胃液与膨胀的胃

帝江的飞行：帝江胃液会与食物反应，形成高温可燃的气体，撑起整个胃，让帝江的身体变成一个巨大的"热气球"。四个小翅膀则用以调节方向。

英招

Yīngsháo

本图创作参考了现实中『马蹄结构』『人类口腔发声结构』的特点。

英招，是传说中为天帝看管园圃的神仙。英招的样子很特殊，有着人的容貌马的身体，身上布满虎纹，背上有两只鸟的翅膀，这样的身体构造让英招可以自由地在四海巡游。它的发音很特殊，像是古时轱辘抽水时的声音，可以传播很远，方便巡游时传递天帝的指令。

（槐江之山）实惟帝之平圃，神英招（sháo）司之，其状马身而人面，虎文而鸟翼，徇（xùn）于四海，其音如榴。

——《山海经·西山经》

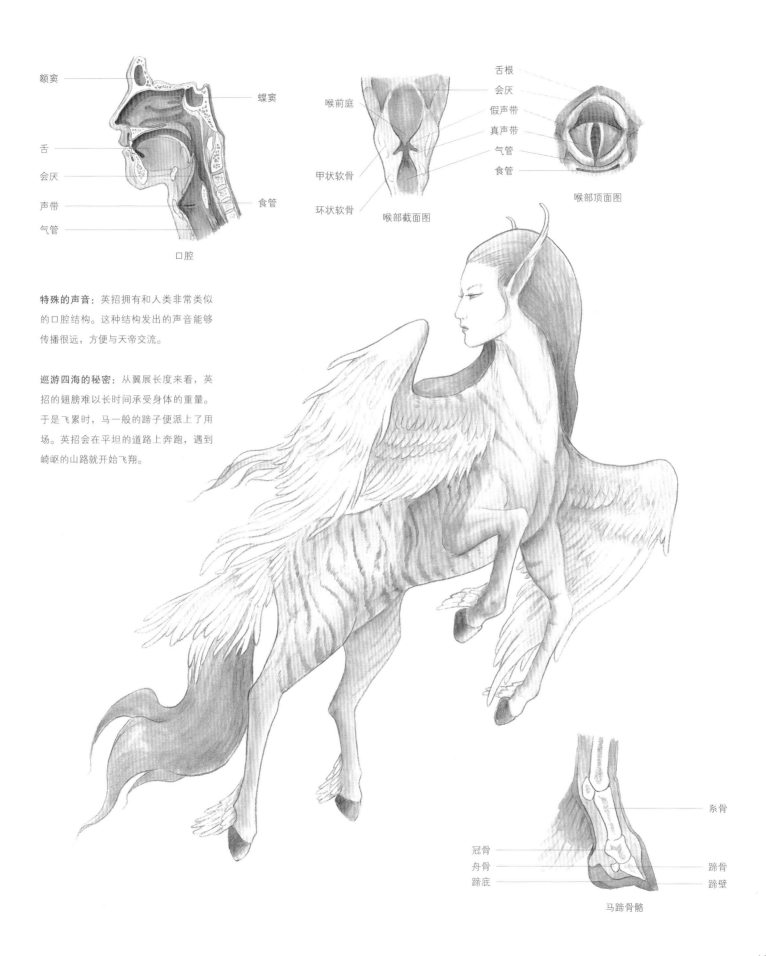

额窦

蝶窦

舌

会厌

声带

气管

食管

口腔

喉前庭

甲状软骨

环状软骨

喉部截面图

舌根

会厌

假声带

真声带

气管

食管

喉部顶面图

特殊的声音：英招拥有和人类非常类似的口腔结构。这种结构发出的声音能够传播很远，方便与天帝交流。

巡游四海的秘密：从翼展长度来看，英招的翅膀难以长时间承受身体的重量。于是飞累时，马一般的蹄子便派上了用场。英招会在平坦的道路上奔跑，遇到崎岖的山路就开始飞翔。

系骨

冠骨

舟骨

蹄底

蹄骨

蹄壁

马蹄骨骼

精卫

Jīngwèi

精卫，又叫鸟誓、冤禽、志鸟、帝女雀，原是炎帝的女儿，在东海游泳时不幸溺死在水中，化作一只鸟。这只鸟头上长着花纹，身似乌鸦，长着白色的嘴巴红色的爪子。与布谷鸟的命名方式类似，精卫的名字就源自这只鸟"精卫、精卫"的叫声。

据说，精卫溺死东海后，发誓从此不饮东海之水，还常常用嘴衔来西山上的树枝石子，想要填平大海。传说，精卫在填海时遇海燕配偶生子，孵出的小雌鸟长得像精卫，雄鸟像海燕。

（发鸠之山）有鸟焉，其状如乌，文首、白喙（huì）、赤足，名曰精卫，其鸣自詨（xiào）。是炎帝之少女，名曰女娃。女娃游于东海，溺而不返，故为精卫，常衔西山之木石，以堙（yīn）于东海。

——《山海经·北山经》

16

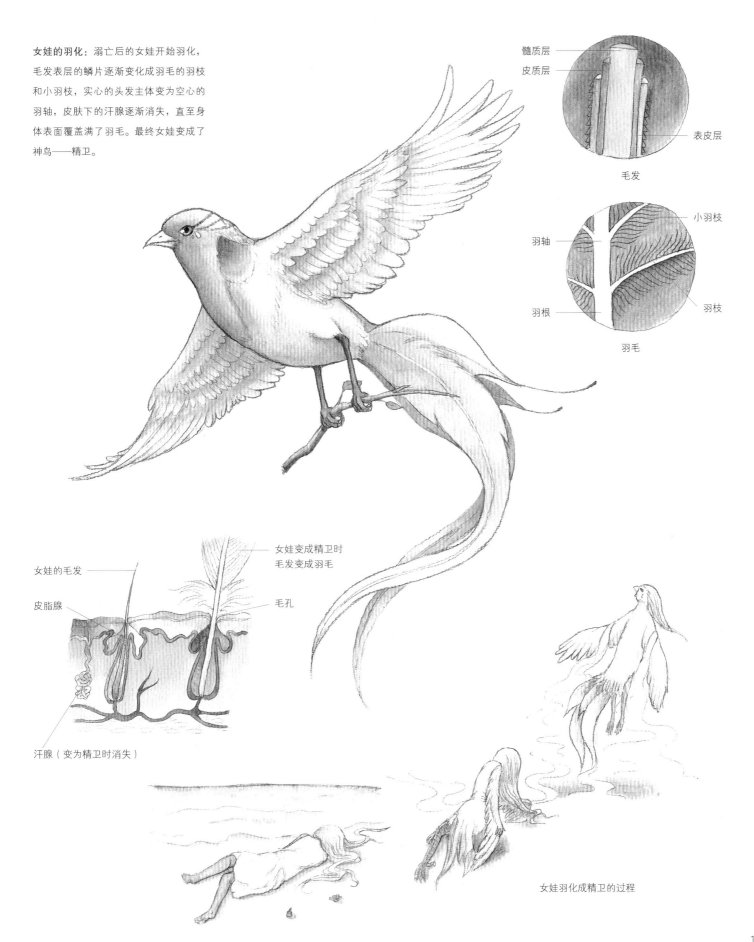

女娃的羽化：溺亡后的女娃开始羽化，毛发表层的鳞片逐渐变化成羽毛的羽枝和小羽枝，实心的头发主体变为空心的羽轴，皮肤下的汗腺逐渐消失，直至身体表面覆盖满了羽毛。最终女娃变成了神鸟——精卫。

髓质层

皮质层

表皮层

毛发

小羽枝

羽轴

羽枝

羽根

羽毛

女娃的毛发

女娃变成精卫时毛发变成羽毛

皮脂腺

毛孔

汗腺（变为精卫时消失）

女娃羽化成精卫的过程

异首

鸲鹠

Chǎngfū

鸲鹠，是生活在基山上的一种怪鸟。这种鸟长得像鸡，有三个脑袋、六只眼睛、六只脚，还有三只翅膀，吃了它的肉，人就不会瞌睡，能使人保持清醒且不知疲倦。

鸲鹠和猼𥝋，基山上的这两种神兽仿佛为勇士准备，猼𥝋的皮毛可以让人无所畏惧，鸲鹠的肉则可以为人提供源源不断的活力。

（基山）有鸟焉，其状如鸡而三首、六目、六足、三翼，其名曰鸲（chǎng）鹠（fū），食之无卧。

——《山海经·南山经》

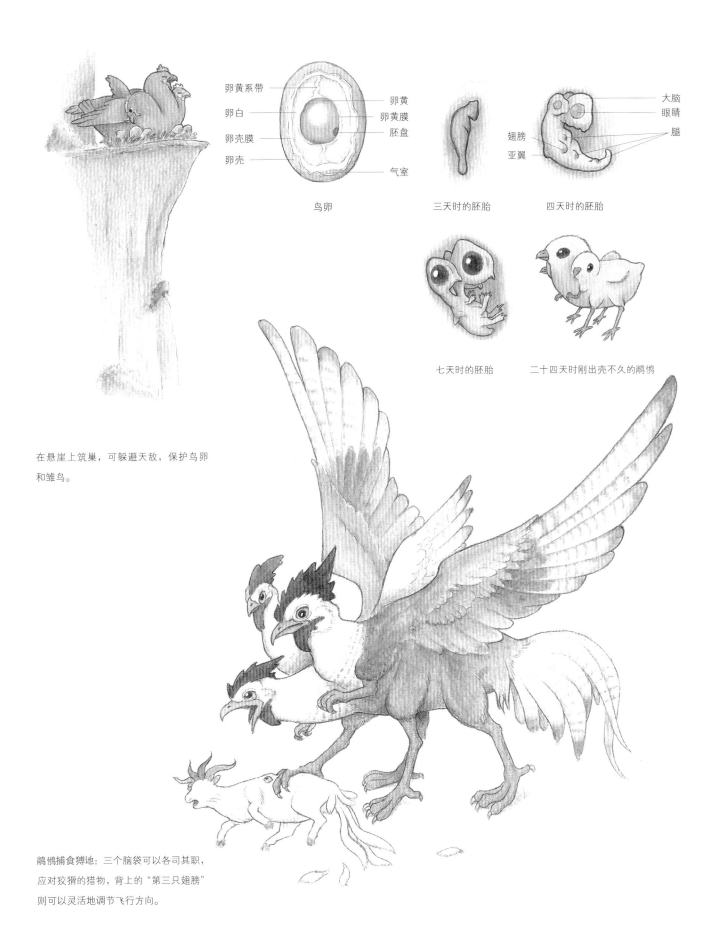

卵黄系带
卵白
卵壳膜
卵壳

卵黄
卵黄膜
胚盘
气室

鸟卵

三天时的胚胎

翅膀
亚翼

大脑
眼睛
腿

四天时的胚胎

七天时的胚胎

二十四天时刚出壳不久的鹇鸺

在悬崖上筑巢，可躲避天敌，保护鸟卵和雏鸟。

鹇鸺捕食狒狏：三个脑袋可以各司其职，应对狡猾的猎物，背上的"第三只翅膀"则可以灵活地调节飞行方向。

鸓

Lěi

鸓，传说中翠山上的一种神鸟。鸓的样子像喜鹊，全身羽毛呈红黑两种颜色，长着两个脑袋、四只脚，乍一看还以为是两只鸟。这种神鸟有御火的本领，养它可以预防火灾。因此，鸓在人们的心目中有着非常崇高的地位。

（翠山）其鸟多鸓（lěi），其状如鹊，赤黑而两首、四足，可以御火。

——《山海经·西山经》

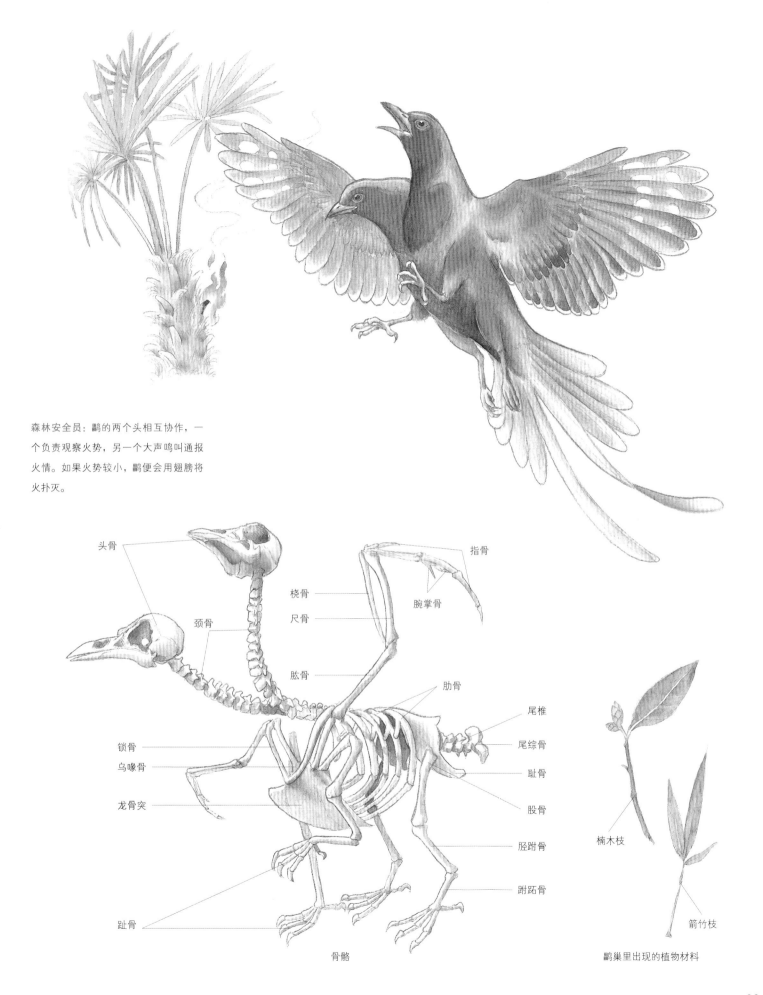

森林安全员：鹮的两个头相互协作，一个负责观察火势，另一个大声鸣叫通报火情。如果火势较小，鹮便会用翅膀将火扑灭。

头骨

颈骨

桡骨

尺骨

肱骨

指骨

腕掌骨

肋骨

尾椎

尾综骨

耻骨

股骨

胫跗骨

跗跖骨

锁骨

乌喙骨

龙骨突

趾骨

骨骼

楠木枝

箭竹枝

鹮巢里出现的植物材料

蛮蛭

Lóngzhì

本图创作参考了现实中『狐狸的外形』『袋鼠的育儿方式』的特点。

　　蛮蛭，又称蛮蚳（chí），传说中的一种神兽。蛮蛭生活在凫丽山，与狍鸮有很多相同点，同样是个吃人的怪兽，也会发出婴儿啼哭般的声音，善于利用叫声博取人们的同情，吸引不知情的路人前来一探究竟。蛮蛭的样子像狐狸，长着九条尾巴、九个脑袋，脖子后面有马一样的鬃毛，掌骨宽大，爪子像老虎般锋利。

　　虽然蛮蛭很危险，但人们却希望它能到来，因为传说它的到来能给人间带来十多年的大丰收，这对于资源匮乏的古代而言简直是天大的恩惠。

　　（凫丽之山）有兽焉，其状如狐，而九尾、九首、虎爪，名曰蛮（lóng）蛭（zhì），其音如婴儿，是食人。

<div align="right">——《山海经·东山经》</div>

头骨

九首的秘密： 蚩蛭的后颈有八个育儿袋，
所以远远望去仿佛长了九个脑袋。

正在成长的幼崽

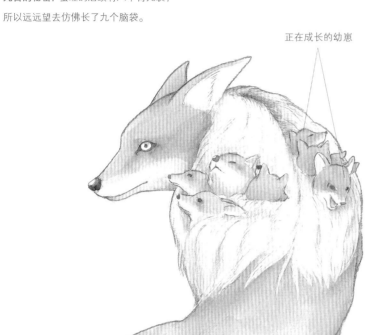

育儿袋

九条尾巴
（可以通过抖动迷惑人心）

勇敢的冒险者： 蚩蛭生活的地方多产金
玉，虽然危险重重，但在利益的驱使下，
这个地方永远不缺勇敢的人类冒险者。

相柳

Xiāngliǔ

　　相柳，又称相繇，上古神话中的凶兽之一，传说是古代天神共工的臣子。相柳身形巨大，身体呈青色，胃口奇大无比，共九个脑袋。九个脑袋能分别在九座山上获取食物。相柳所过之处，皆成大泽，泽水蒸腾散发出又苦又辣的气味，百兽避之不及。

　　据说，大禹治水时，为堵塞洪水的泛滥，杀死相柳以塞之。但相柳的血腥臭不堪，凡是被血污过的土地，则五谷不生。于是，大禹将被血污过的土挖出，用新土填塞，但每次快填满时地面就会塌陷。如此反复多次后，大禹索性把此地开辟成一个大水池，将挖出来的土围池建成几座高台，供众帝祭祀所用，俗称"帝台"。

　　共工之臣曰相柳氏，九首，以食于九山。相柳之所抵，厥（jué）为泽溪。禹杀相柳，其血腥，不可以树五谷种。禹厥之，三仞（rèn）三沮（jǔ），乃以为众帝之台。在昆仑之北，柔利之东。

<div align="right">——《山海经·海外北经》</div>

相柳闻气味的方式：相柳吐出的舌尖能够搜集空气中的各种化学物质信息。当舌尖缩回口腔时，便会进入犁鼻器的两个囊内，将搜集到的信息通过连接的神经传递给大脑产生嗅觉，以此判断其所处的环境状态。

百毒之王：相柳的体内遍布大量毒腺，时刻在分泌毒液。这些毒液不仅对动物有害，还能让植物枯萎，更加难以置信的是，这些毒液在自然状态下难以分解，会长时间残留在土地中，让中毒的区域变成不毛之地。

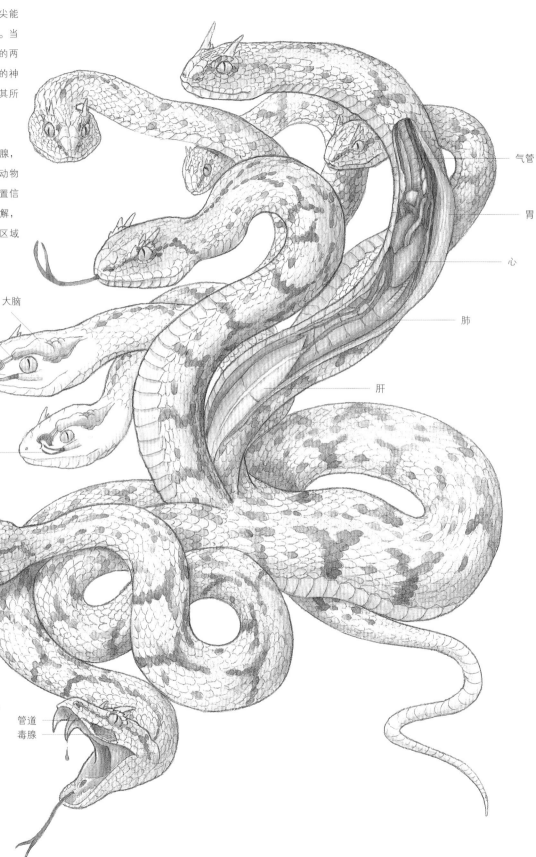

气管

胃

心

肺

肝

大脑

犁鼻器　神经

舌

缩回的舌尖
进入犁鼻器内

碰到毒液而
枯萎的植物

管道
毒腺

屏蓬

Píngpéng

本图创作参考了现实中『野猪的外形』『猪的骨骼结构』的特点。

屏蓬,传说中的一种神兽,生活在太阳和月亮落下的地方,即鏖鏊钜山上。屏蓬长着两个脑袋,左右各一个。这与《山海经》中的另一种神兽并封很相似,区别是并封的脑袋是前后两个,生在两端。但《骈雅》认为,屏蓬、并封、鳌封实际上是同一种神兽。

[鏖(áo)鏊(ào)钜(jù)之山]有兽,左右有首,名曰屏蓬。

——《山海经·大荒西经》

并封在巫咸东,其状如彘(zhì),前后皆有首,黑。

——《山海经·海外西经》

犬齿是武器也是工具：雄性屏蓬的犬齿上翘且锋利无比，攻击性很强。这种神兽会用牙齿进行搏斗，也会用牙齿来挖掘土壤和寻找食物。

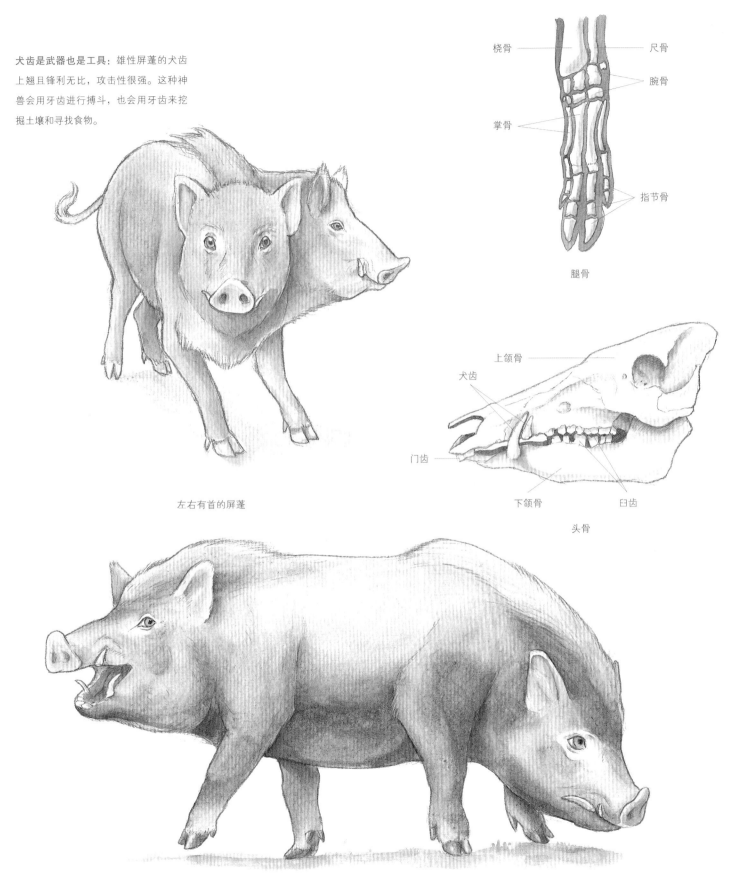

左右有首的屏蓬

桡骨

尺骨

腕骨

掌骨

指节骨

腿骨

上颌骨

犬齿

门齿

下颌骨

臼齿

头骨

前后有首的并封

异目

谨

Huān

本图创作参考了现实中『山猫的外形』『猫的头部及脊椎结构』的特点。

　　谨，是一种生活在翼望山的神兽，长得像狸猫，只有一只眼睛却有三条尾巴，谨发出的声音可以盖过上百种动物的叫声。把它饲养在身边可以躲避凶邪之气，所以人们很喜欢它。

　　尽管谨对人类的生活很有帮助，但传说它的肉入药可以治疗黄疸病，因此导致大部分豢养在人类身边的谨难以善终。

（翼望之山）有兽焉，其状如狸，一目而三尾，名曰谨（huān），其音如夺百声，是可以御凶，服之已瘅（dàn）。

——《山海经·西山经》

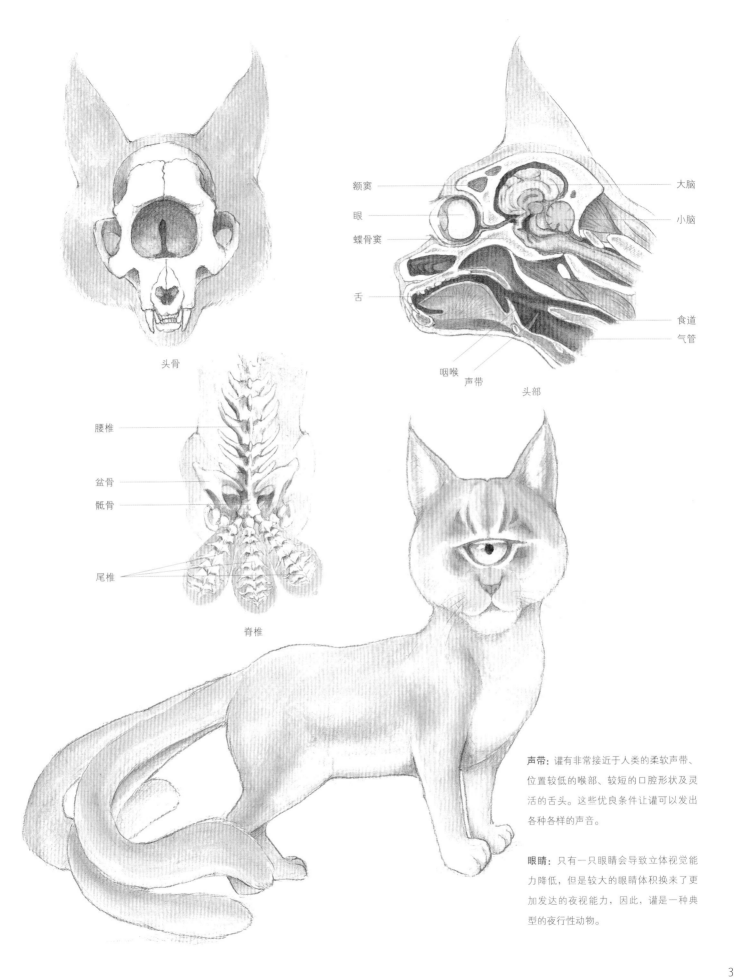

额窦

眼

蝶骨窦

舌

大脑

小脑

食道

气管

咽喉 声带

头部

头骨

腰椎

盆骨

骶骨

尾椎

脊椎

声带: 谨有非常接近于人类的柔软声带、位置较低的喉部、较短的口腔形状及灵活的舌头。这些优良条件让谨可以发出各种各样的声音。

眼睛: 只有一只眼睛会导致立体视觉能力降低，但是较大的眼睛体积换来了更加发达的夜视能力，因此，谨是一种典型的夜行性动物。

鴢鸟

Dàiniǎo

本图创作参考了现实中『猫头鹰的外形』『动物『第三只眼』』的特点。

　　鴢鸟，生活在首山北面一个叫机谷的山谷里。它长得像三只眼的猫头鹰，头上竖着两只耳朵，叫起来像鹿鸣。

　　传说，吃鴢鸟的肉可以治疗湿气病，因此引来人们的捕捉，但它凭借灵敏的视听器官每次都可以成功逃脱。

　　（首山）其阴有谷，曰机谷，多鴢（dài）鸟，其状如枭（xiāo）而三目，有耳，其音如录，食之已垫。

<div align="right">

——《山海经·中山经》

</div>

34

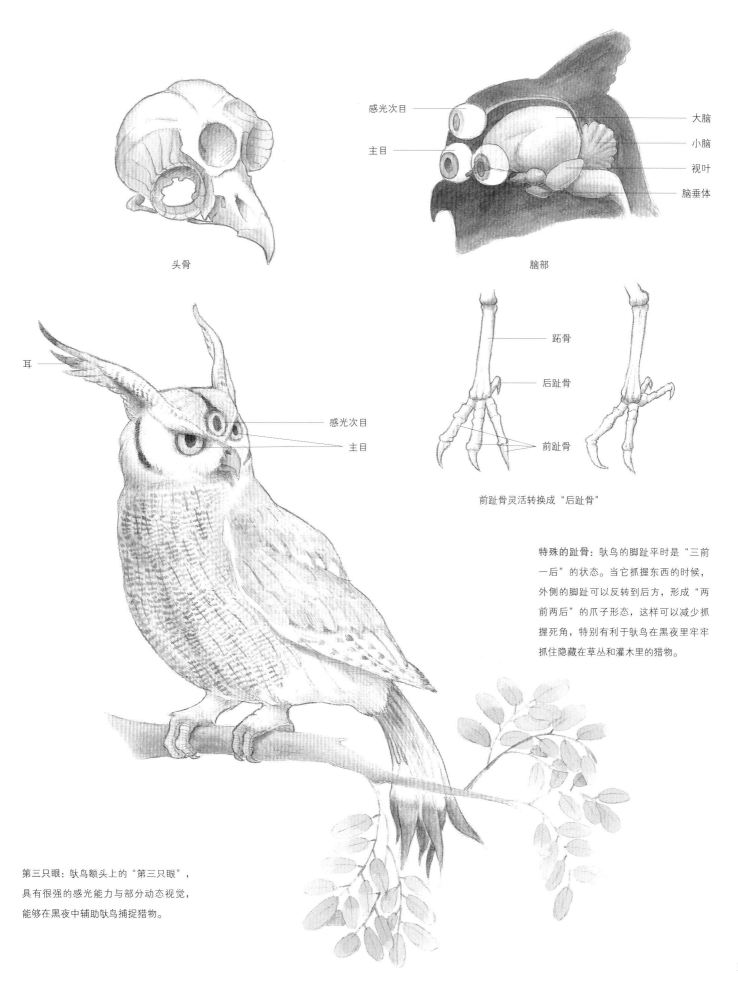

头骨

感光次目

主目

大脑

小脑

视叶

脑垂体

脑部

耳

感光次目

主目

跗骨

后趾骨

前趾骨

前趾骨灵活转换成"后趾骨"

特殊的趾骨： 鸮鸟的脚趾平时是"三前一后"的状态。当它抓握东西的时候，外侧的脚趾可以反转到后方，形成"两前两后"的爪子形态，这样可以减少抓握死角，特别有利于鸮鸟在黑夜里牢牢抓住隐藏在草丛和灌木里的猎物。

第三只眼：鸮鸟额头上的"第三只眼"，具有很强的感光能力与部分动态视觉，能够在黑夜中辅助鸮鸟捕捉猎物。

蜚

Fěi

蜚，传说是太山上的一种神兽。蜚长得像牛，白色的脑袋，面部只有一只眼睛，尾巴像蛇尾一样细长。与其说这是一个神兽，不如说它是妖怪或瘟神，凡是蜚走过的地方，河流便会枯竭干涸，穿行过的草木会枯萎死去，所有人都在祈祷这个怪物不要出现，因为它的出现会让瘟疫大流行。

（太山）有兽焉，其状如牛而白首，一目而蛇尾，其名曰蜚，行水则竭，行草则死，见则天下大疫。

——《山海经·东山经》

致命的眼睛： 蜚的眼睛里有一个特殊的结构——致旱腺体，这种腺体会发出炽热的光线。它照射到植物，植物就会枯萎，照射到地面，地面就会干裂。所以蜚所到之处，生灵涂炭，寸草不生。

毒气

管道

毒液泡

毒液

毒腺

背部毒刺

脉络膜

视网膜

晶状体

致旱腺体：蜚的独有结构，可以发出让地表干旱、植物枯萎的光线

视神经

眼睛

毒气（可以让人和动物感染瘟疫）

蜚行走过的土地

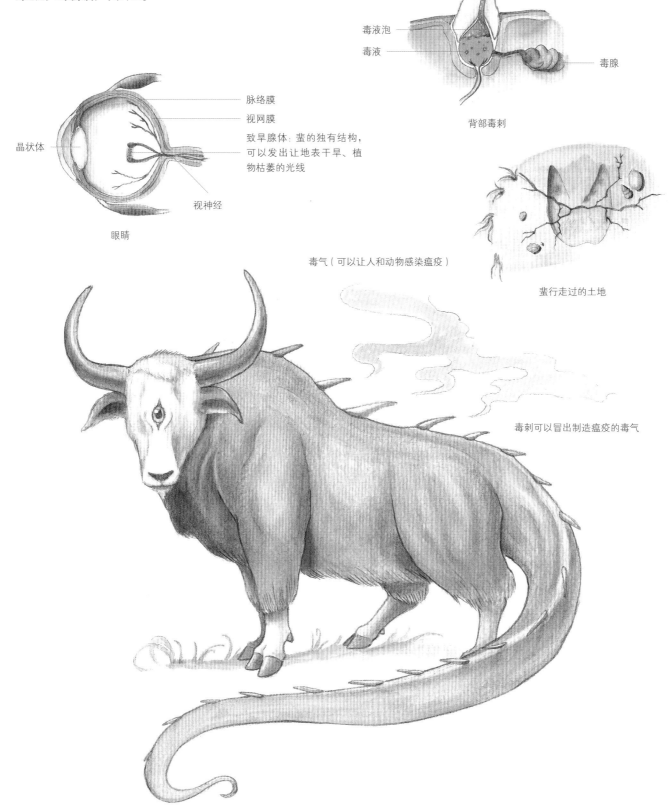

毒刺可以冒出制造瘟疫的毒气

狍鸮

Páoxiāo

本图创作参考了现实中『山魈的外形』『狒狒口腔』的特点。

　　狍鸮，传说中的一种怪兽，生活在钩吾山。它长着羊的身体，人的面庞，最奇特的是这种怪物的眼睛长在腋下，牙齿锋利如虎牙，爪子灵活似人手，如此恐怖的形象发出的声音却如婴儿啼哭般尖细，人们常常被这种声音所吸引，靠近查看，则沦为狍鸮的食物。

　　（钩吾之山）有兽焉，其状如羊身人面，其目在腋下，虎齿人爪，其音如婴儿，名曰狍（páo）鸮（xiāo），是食人。

——《山海经·北山经》

完美的伪装：狍鸮拥有羊一般的身形，但离它较近时，便能发现它嘴角露出的犬齿与老虎相比也不遑多让。狍鸮的爪子与人手非常相像，在捕猎过程中它可以灵活地抓住猎物，甚至可以使用棍棒、石块等工具辅助攻击。

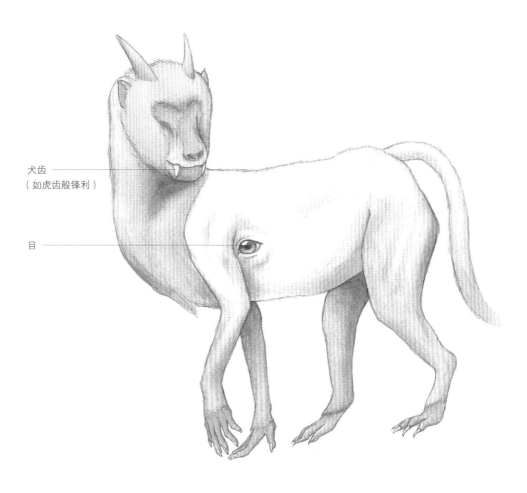

犬齿
（如虎齿般锋利）

目

手掌骨骼

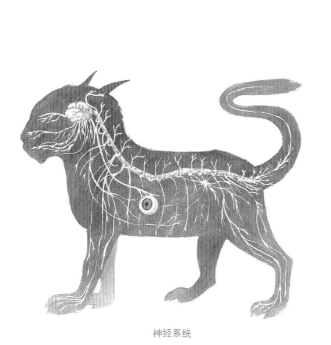

神经系统

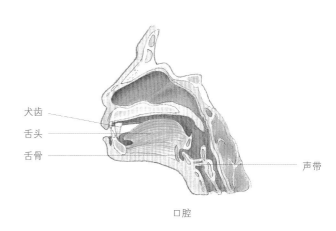

犬齿
舌头
舌骨
声带

口腔

致命的婴儿啼哭声： 狍鸮的舌骨几乎完全骨化，延展性低，加上弹性较弱的声带结构，使它发出的声音如婴儿啼哭般细弱。人类对婴儿的声音很敏感，但这份对婴儿声音的好奇常常会让人类沦为狍鸮的食物。

猼訑

Bóyí

本图创作参考了现实中『山羊的外形』『壁虎断尾自救』的特点。

猼訑，一种生活在基山的神兽。猼訑的样子长得像样貌奇特的羊，长着九条尾巴、四只耳朵，眼睛还长在背上，这样的眼睛位置很容易让人联想到猼訑在时刻观察着天上。据说，佩戴它的皮毛会让人无所畏惧。

（基山）有兽焉，其状如羊，九尾四耳，其目在背，其名曰猼（bó）訑（yí），佩之不畏。

——《山海经·南山经》

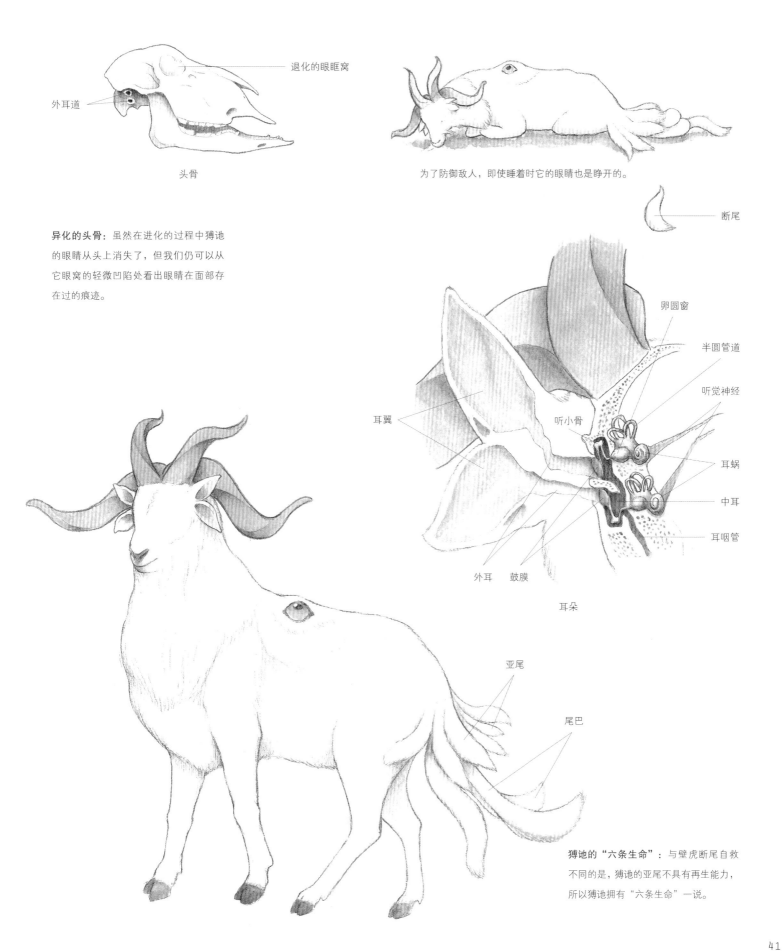

退化的眼眶窝

外耳道

头骨

为了防御敌人，即使睡着时它的眼睛也是睁开的。

断尾

异化的头骨：虽然在进化的过程中猣狉
的眼睛从头上消失了，但我们仍可以从
它眼窝的轻微凹陷处看出眼睛在面部存
在过的痕迹。

卵圆窗

半圆管道

听觉神经

耳翼

听小骨

耳蜗

中耳

耳咽管

外耳　鼓膜

耳朵

亚尾

尾巴

猣狉的"六条生命"：与壁虎断尾自救
不同的是，猣狉的亚尾不具有再生能力，
所以猣狉拥有"六条生命"一说。

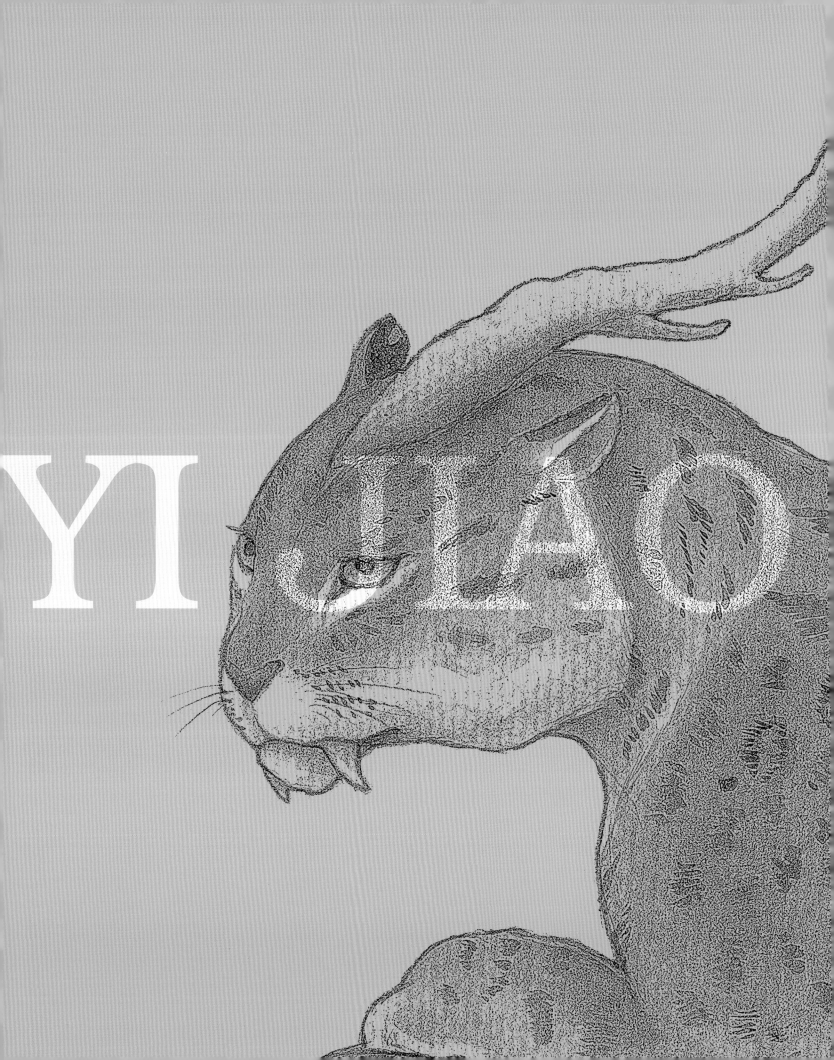

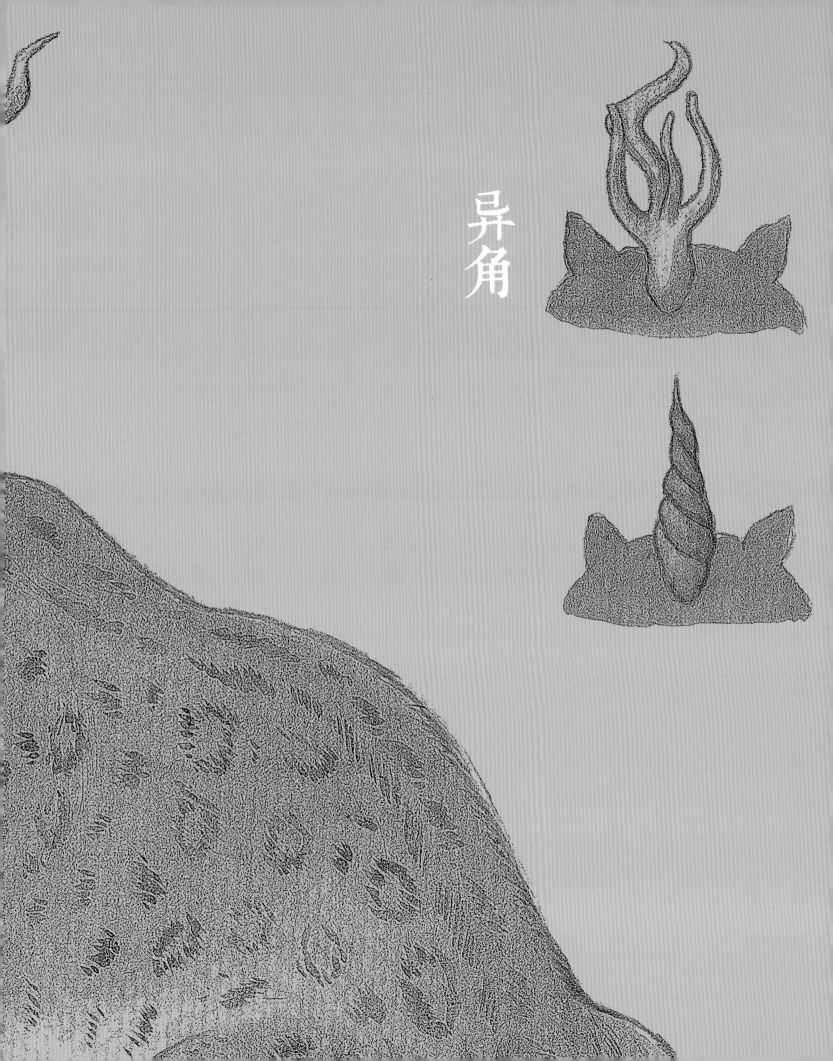

异角

狰

Zhēng

狰，传说中的一种神兽。狰生活在草木不生的章莪山，山里有很多美玉，还有很多奇异的神兽出没，狰就是其中之一。狰的模样像红色的豹子，长着五条尾巴和一只角，声音像敲击石头般清脆响亮。

[章莪（é）之山]有兽焉，其状如赤豹，五尾一角，其音如击石，其名曰狰（zhēng）。

——《山海经·西山经》

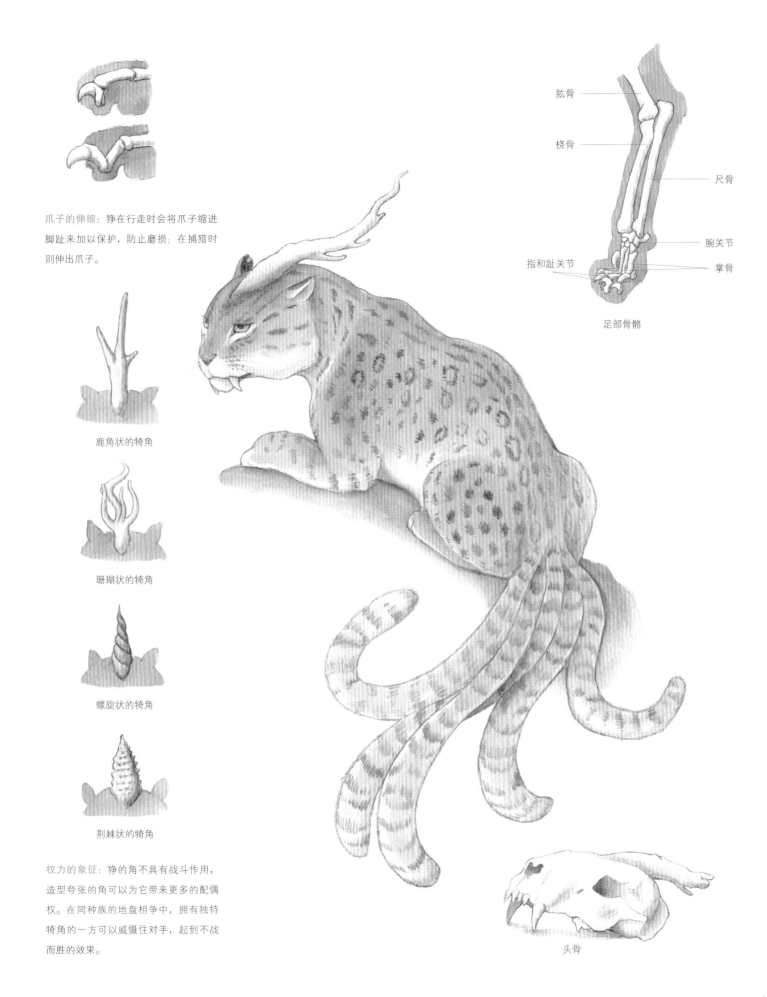

爪子的伸缩：狰在行走时会将爪子缩进脚趾来加以保护，防止磨损；在捕猎时则伸出爪子。

鹿角状的犄角

珊瑚状的犄角

螺旋状的犄角

荆棘状的犄角

权力的象征：狰的角不具有战斗作用，造型夸张的角可以为它带来更多的配偶权。在同种族的地盘相争中，拥有独特犄角的一方可以威慑住对手，起到不战而胜的效果。

肱骨

桡骨

尺骨

腕关节

指和趾关节

掌骨

足部骨骼

头骨

蛊雕

Gǔdiāo

本图创作参考了现实中『雕的外形』『红腹角雉』的特点。

　　蛊雕，传说中的一种凶兽。蛊雕模样像雕，头上却长着角，最令人感到惊异的是，蛊雕不似普通的雕，生活在山林中或翱翔在空中，而是生活在泽更水的水中，这也是它神异的表现之一。

　　蛊雕喜欢吃人，它有着诸多食人怪兽的共同特征，声音也像婴儿啼哭一样，不明真相的人很容易受到蛊雕的蛊惑而被它吃掉。

　　关于蛊雕另有一说，说蛊雕似豹，豹身鸟嘴。

　　（泽更之水）水有兽焉，名曰蛊（gǔ）雕，其状如雕而有角，其音如婴儿之音，是食人。

<div align="right">——《山海经·南山经》</div>

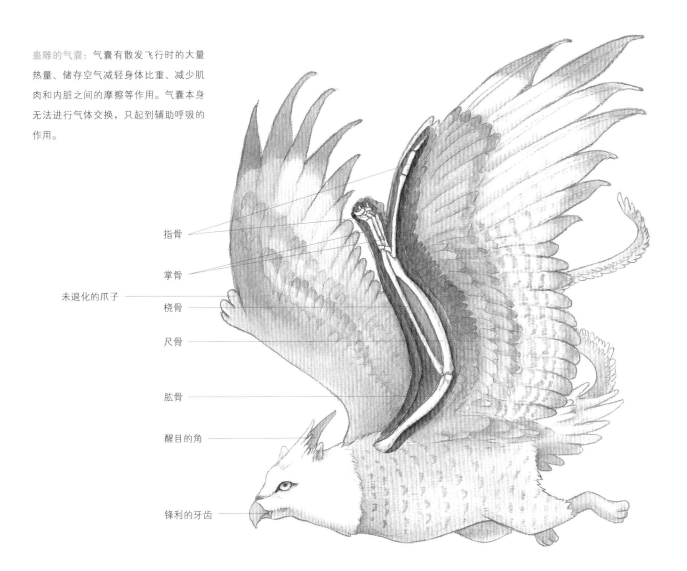

蛊雕的气囊：气囊有散发飞行时的大量热量、储存空气减轻身体比重、减少肌肉和内脏之间的摩擦等作用。气囊本身无法进行气体交换，只起到辅助呼吸的作用。

指骨

掌骨

未退化的爪子

桡骨

尺骨

肱骨

醒目的角

锋利的牙齿

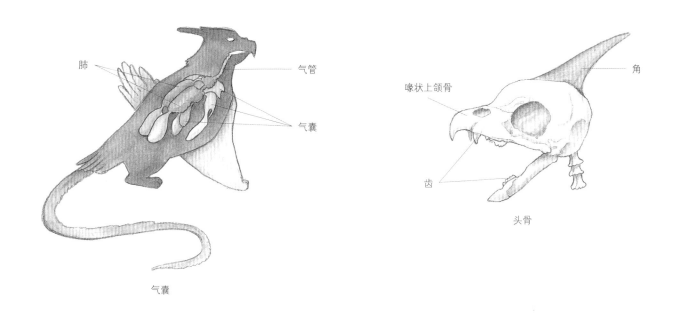

肺

气管

气囊

气囊

喙状上颌骨

角

齿

头骨

47

朣疏

Huānshū

　　朣疏，传说中一种长角的马。朣疏身形似马，居住在盛产玉石的带山上，额前有长角，角像磨刀石一样，上面布满坚硬粗糙的纹路。据说，朣疏十分讨厌火苗，见到小火星便会用蹄子踏灭，所以人们会饲养它来防范火灾。

　　神兽朣疏，模样与西方神话中的独角兽相似，可谓东方独角兽的一种，它的出现常常象征着美好与幸福。

　　又北三百里，曰带山，其上多玉，其下多青碧。有兽焉，其状如马，一角有错，其名曰朣（huān）疏，可以辟火。

<div align="right">——《山海经·北山经》</div>

　　厌火之兽，厥（jué）惟朣疏。

<div align="right">——《图赞》</div>

48

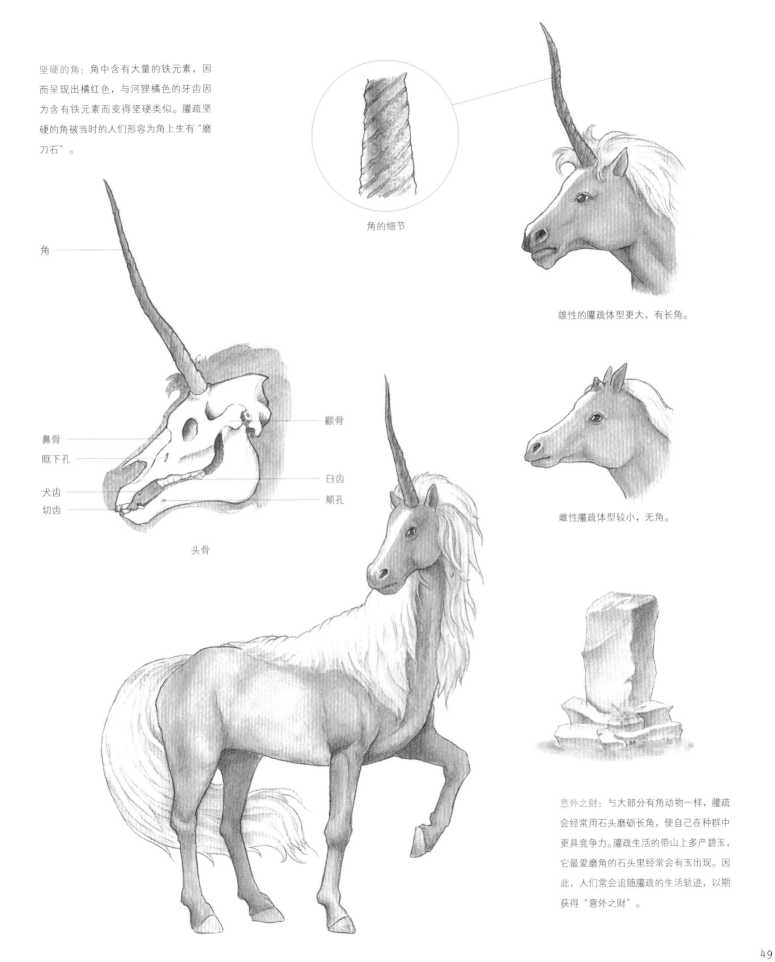

坚硬的角：角中含有大量的铁元素，因而呈现出橘红色，与河狸橘色的牙齿因为含有铁元素而变得坚硬类似。臁疏坚硬的角被当时的人们形容为角上生有"磨刀石"。

角的细节

角

鼻骨
眶下孔

犬齿
切齿

颧骨

臼齿
颏孔

头骨

雄性的臁疏体型更大，有长角。

雌性臁疏体型较小，无角。

意外之财：与大部分有角动物一样，臁疏会经常用石头磨砺长角，使自己在种群中更具竞争力。臁疏生活的带山上多产碧玉，它最爱磨角的石头里经常会有玉出现。因此，人们常会追随臁疏的生活轨迹，以期获得"意外之财"。

駮

Bó

　　駮，传说是一种凶猛的野兽。駮的外形很像马，头上长着一只角，身体是白色的，尾巴是黑色的，长着老虎一样的牙齿和爪子，像锯齿一般锋利、尖锐，它的叫声听起来像在击鼓。它日常以老虎和豹子为食物，身体强壮到可以抵御兵器的伤害。因此，人们常把它养在身边，用以躲避兵器的伤害。

　　古代典籍中也有关于"駮"的记载。《管子》中记载，有一日，齐桓公骑马外出，远远望见一只老虎趴伏在地上，一动也不敢动，与其平时威武的相貌大不一样。齐桓公便问臣下管仲，为什么老虎看到他们，不敢前行。管仲回答道，那是因为大王骑的马有駮马的样貌，这种神兽是吃虎豹的，老虎怀疑遇到了天敌，所以不敢动啊。

　　（中曲之山）有兽焉，其状如马而白身黑尾，一角，虎牙爪，音如鼓音，其名曰駮（bó），是食虎豹，可以御兵。有木焉，其状如棠，而员叶赤实，实大如木瓜，名曰櫰（guī）木，食之多力。

<div align="right">——《山海经·西山经》</div>

力量的源泉：驳生活在中曲山上，这里有一种植物叫櫰木，它红色的果实可以为驳提供无穷的力量，这是驳可以轻易击败虎豹等大型猫科动物的关键条件之一。

天生的强者：驳拥有比虎豹更加尖利的牙齿、粗壮的爪子，其鼻尖的尖角也会在战斗中化作利刃，让猎物闻风丧胆。

木瓜果实　　櫰木果实

櫰木果实与木瓜果实大小对比

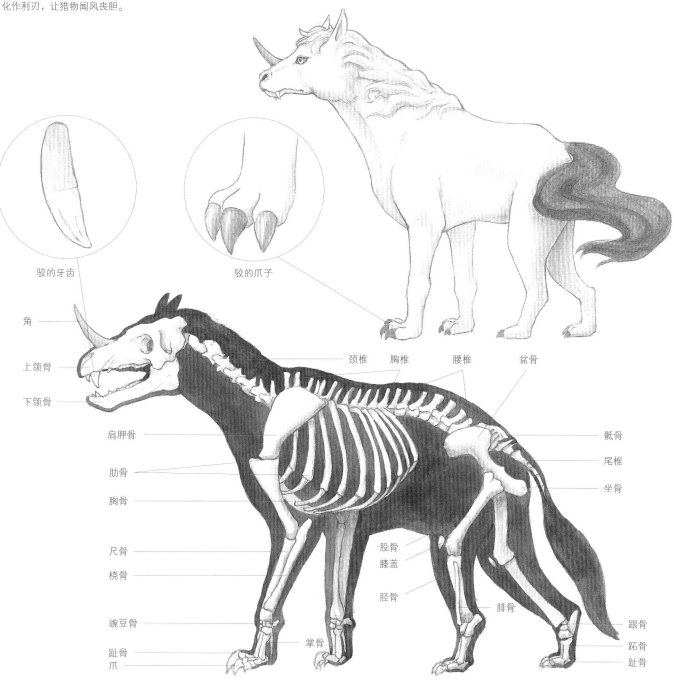

驳的牙齿

驳的爪子

角

上颌骨

下颌骨

颈椎　胸椎　腰椎　盆骨

骶骨

尾椎

坐骨

肩胛骨

肋骨

胸骨

尺骨

桡骨

股骨

膝盖

胫骨

腓骨

跟骨

跖骨

趾骨

豌豆骨

趾骨

爪

掌骨

驳的骨骼

乘黄

Chénghuáng

本图创作参考了现实中『狐狸的头尾结构』『鹿蹄结构』的特点。

乘黄，又称腾黄、飞黄、吉黄等，是传说中能够给人带来祥瑞的神兽。据说，乘黄生活在一个叫白民国的地方，那里的人皮肤很白，都披着头发。

乘黄长得像狐狸，也有人说长得像马，背上有角，人骑上去可以活到两千岁。

乘黄的出现，意味着祥瑞与吉祥，所以后世延伸出一些褒义的成语，如飞黄腾达、飞黄腾踏等。

白民之国在龙鱼北，白身被（pī）发。有乘黄，其状如狐，其背上有角，乘之寿二千岁。

——《山海经·海外西经》

腾黄之马，吉光之兽，皆寿三千岁。

——《抱朴子》

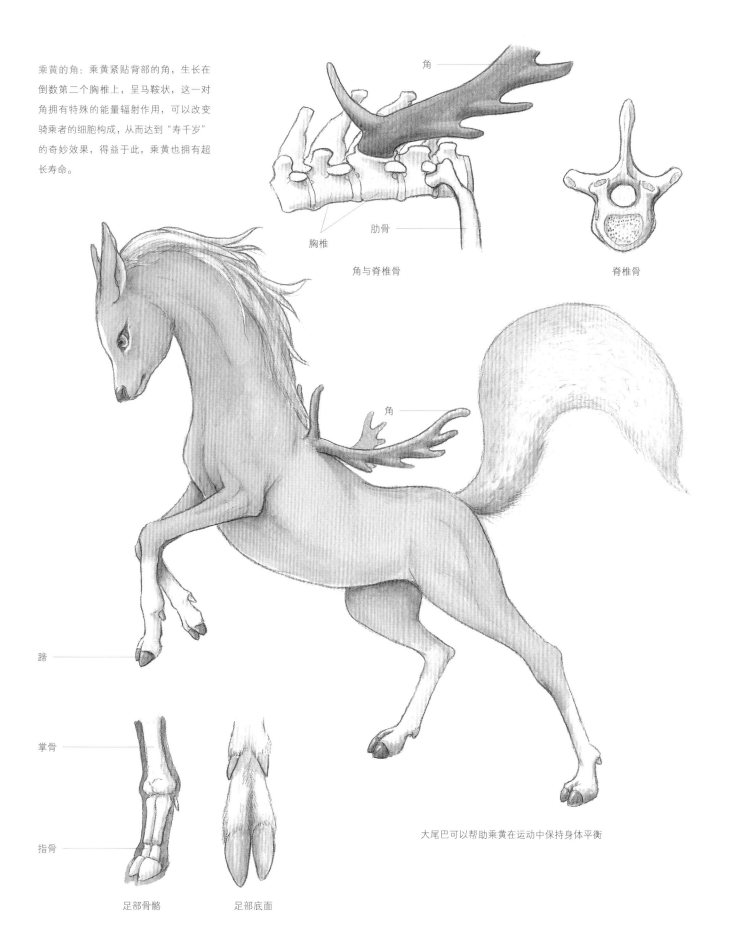

乘黄的角：乘黄紧贴背部的角，生长在倒数第二个胸椎上，呈马鞍状，这一对角拥有特殊的能量辐射作用，可以改变骑乘者的细胞构成，从而达到"寿千岁"的奇妙效果，得益于此，乘黄也拥有超长寿命。

角

胸椎

肋骨

角与脊椎骨

脊椎骨

角

蹄

掌骨

指骨

足部骨骼

足部底面

大尾巴可以帮助乘黄在运动中保持身体平衡

异身

蛮蛮

Mánmán

　　蛮蛮，即古代神话传说中的比翼鸟，又名鹣（jiān）鹣。据《山海经》记载，神鸟蛮蛮生活在崇吾山，长得像野鸭，每只鸟只有一只翅膀和一只眼睛，雄性鸟与雌性鸟必须碰到一起才能比翼齐飞，因此被人们称为"比翼鸟"。雌雄双飞的比翼鸟，常常一只为青色，一只为红色。

　　早期，比翼鸟的出现，预示着大洪水的到来。至东汉时期，比翼鸟已彻底转变为一种"吉祥鸟"，象征着祥瑞。它的出现，象征着国泰民安、风调雨顺。因为比翼鸟雌雄双飞、不离不弃、生死相依的特点，后世文人墨客通过浪漫的想象力将其视为忠贞不渝的爱情、美满幸福的婚姻的象征。由此，演化而来的成语有鹣鲽（dié）情深、鲽鲽鹣鹣等，借以颂扬爱情的文学作品更是不胜枚举。比如，白居易《长恨歌》中的："在天愿作比翼鸟，在地愿为连理枝。"

　　（崇吾之山）有鸟焉，其状如凫（fú），而一翼一目，相得乃飞，名曰蛮蛮，见则天下大水。

——《山海经·西山经》

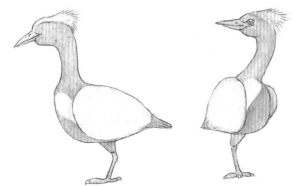

雄雌分开时的蛮蛮

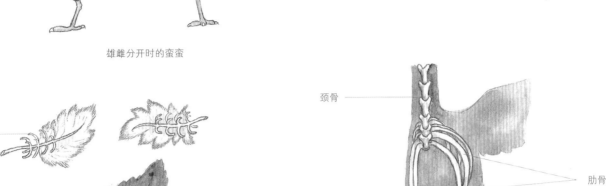

羽钩

羽轴

钩羽的连接方式

颈骨

肋骨

龙骨突

半球形胸腔骨骼

蛮蛮的连接方式：蛮蛮雌雄身体一侧平坦，长有特殊的羽毛——钩羽。钩羽的羽轴上有数个羽钩，雌雄蛮蛮相互认定后，会将身体平坦一侧紧贴对方，羽钩相互勾连，从而获得飞行能力。

矢志不渝的爱情：蛮蛮一生只能配对一次，除非死亡使钩羽的活性丧失，才能将其分开，但由于钩羽失去活性，即便其中一只活着也无法重新再匹配。

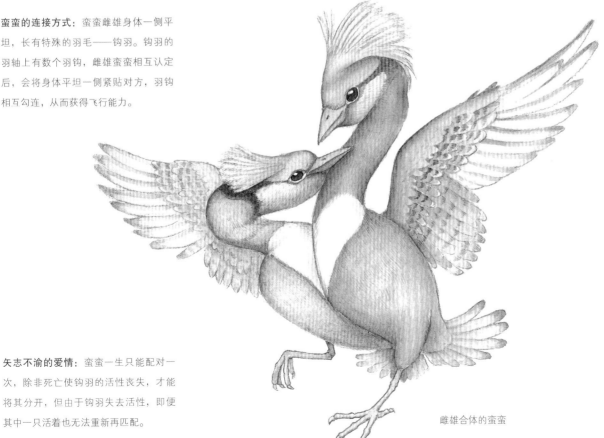

雌雄合体的蛮蛮

诸犍

Zhūjiān

本图创作参考了现实中『狮子的外形』『长尾鲨利用长尾击晕猎物』的特点。

诸犍，传说中有着超长尾巴的神兽。诸犍的外形长得像豹子，头部却像人，独眼牛耳，尾巴非常长，喜欢大声吼叫。行走时，需要用嘴叼着尾巴；睡觉时，会将尾巴绕着身体盘曲起来。

（单张之山）有兽焉，其状如豹而长尾，人首而牛耳，一目，名曰诸犍（jiān），善咤（zhà），行则衔其尾，居则蟠（pán）其尾。

——《山海经·北山经》

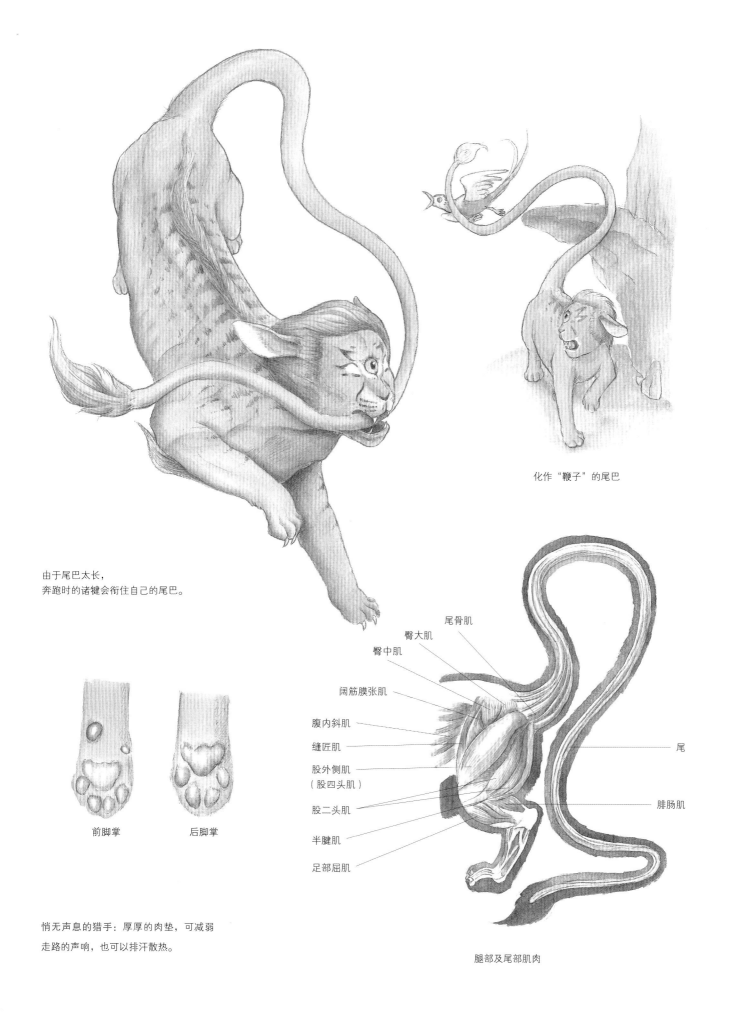

由于尾巴太长，
奔跑时的诸犍会衔住自己的尾巴。

化作"鞭子"的尾巴

尾骨肌

臀大肌

臀中肌

阔筋膜张肌

腹内斜肌

缝匠肌

股外侧肌
（股四头肌）

股二头肌

半腱肌

足部屈肌

尾

腓肠肌

前脚掌　　　后脚掌

悄无声息的猎手：厚厚的肉垫，可减弱
走路的声响，也可以排汗散热。

腿部及尾部肌肉

耳鼠

Ěrshǔ

本图创作参考了现实中『跳鼠的头部外形』『鼯鼠利用翼膜飞行』的特点。

耳鼠，是一种可以飞行的异兽。耳鼠生活在丹熏山上，模样长得像老鼠，头却像兔子，耳朵像麋鹿，叫起来像狗吠。在耳鼠后腿到尾巴之间有一个特殊的身体结构，像滑翔翼一般，可以帮助它在树木间滑翔，猛地来看，就像用尾巴飞行一样。据说，吃了它的肉，可以防止腹胀，还可以百毒不侵。

（丹熏之山）其上多樗（chū）柏（bǎi），其草多韭䪥（xiè），多丹䕯（huò）……有兽焉，其状如鼠，而菟（tù）首麋（mí）耳，其音如嗥（háo）犬，以其尾飞，名曰耳鼠，食之不脒（cǎi），又可以御百毒。

——《山海经·北山经》

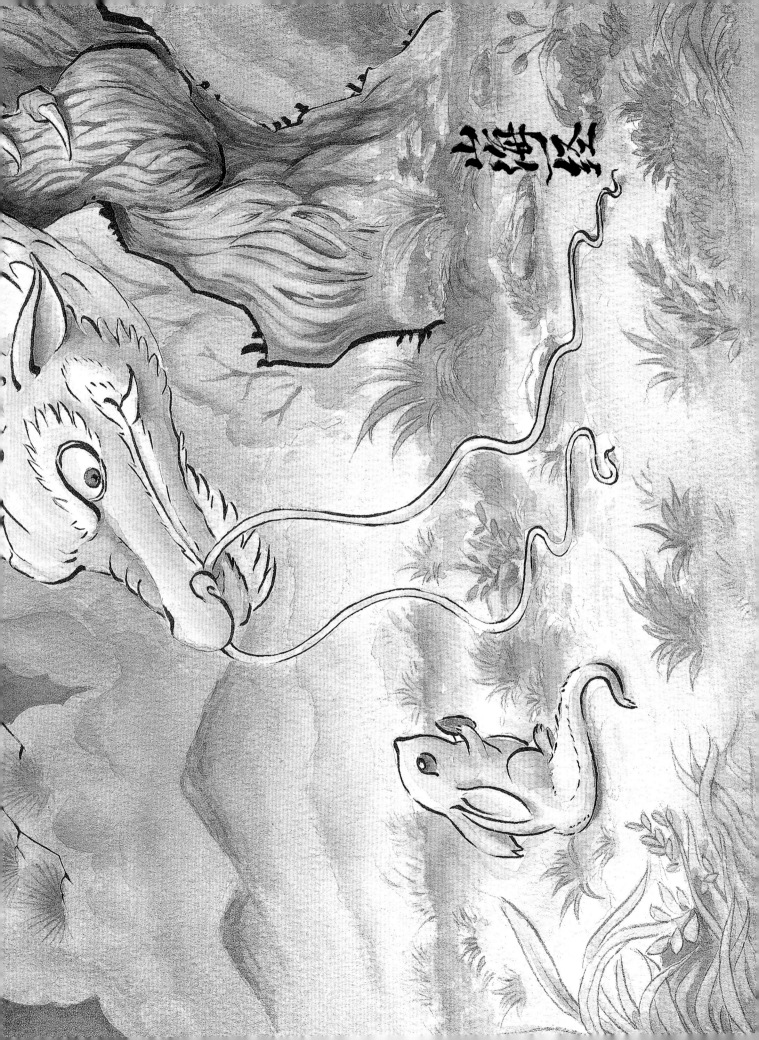

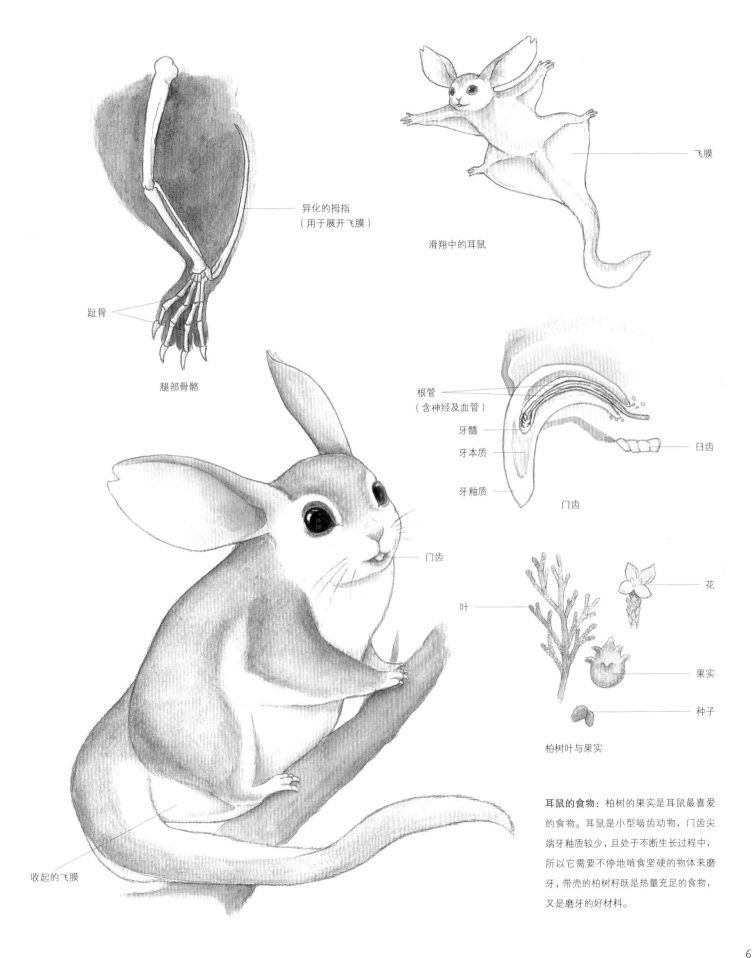

异化的拇指
（用于展开飞膜）

飞膜

滑翔中的耳鼠

趾骨

腿部骨骼

根管
（含神经及血管）

牙髓

牙本质

臼齿

牙釉质

门齿

门齿

叶

花

果实

种子

柏树叶与果实

收起的飞膜

耳鼠的食物：柏树的果实是耳鼠最喜爱的食物。耳鼠是小型啮齿动物，门齿尖端牙釉质较少，且处于不断生长过程中，所以它需要不停地啃食坚硬的物体来磨牙，带壳的柏树籽既是热量充足的食物，又是磨牙的好材料。

文文

Wénwén

本图创作参考了现实中『兔子的外形』『黄蜂尾部毒针』的特点。

　　文文，是一种十分奇特的上古神兽。文文生活在放皋山上，身形像蜜蜂，尾巴有分叉。现实世界中，陆生脊椎动物中很少出现分叉的尾巴，只在少数变异蜥蜴身上出现过。

　　文文的舌头反向生长，这样的生理结构让它可以自如地控制口腔内的气流，所以这种怪兽非常善于鸣叫。

（放皋之山）有兽焉，其状如蜂，枝尾而反舌，善呼，其名曰文文。

——《山海经·中山经》

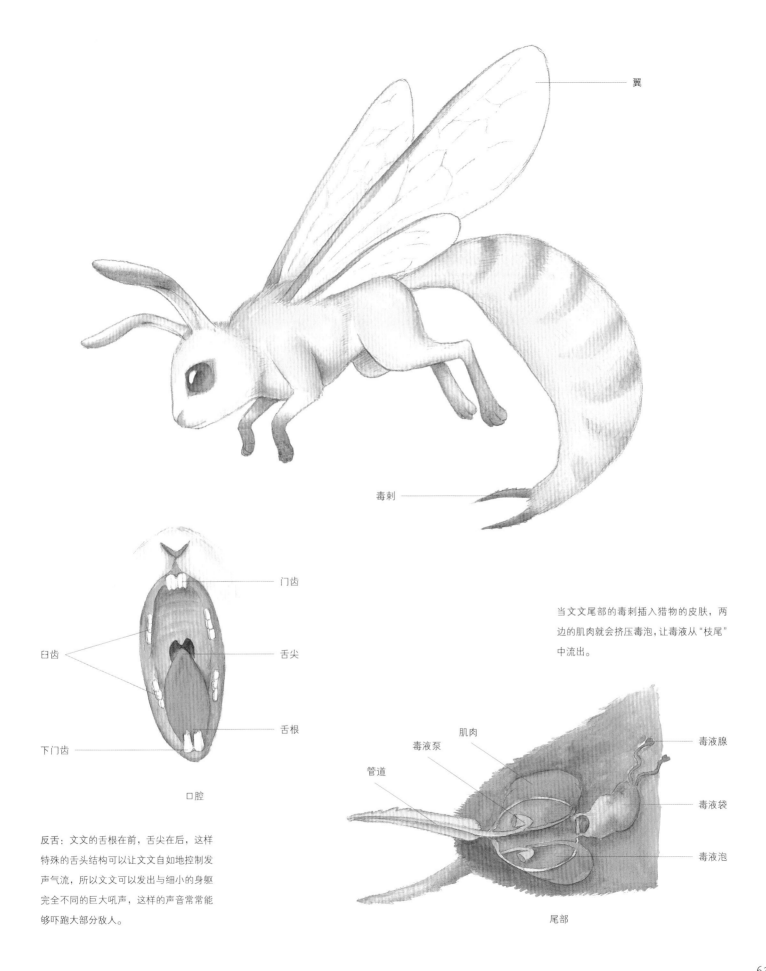

翼

毒刺

门齿

臼齿

舌尖

下门齿

舌根

口腔

反舌：文文的舌根在前，舌尖在后，这样
特殊的舌头结构可以让文文自如地控制发
声气流，所以文文可以发出与细小的身躯
完全不同的巨大吼声，这样的声音常常能
够吓跑大部分敌人。

当文文尾部的毒刺插入猎物的皮肤，两
边的肌肉就会挤压毒泡，让毒液从"枝尾"
中流出。

肌肉

毒液泵

毒液腺

管道

毒液袋

毒液泡

尾部

63

何罗鱼

Héluóyú

本图创作参考了现实中『鲤鱼的外形』『肺鱼利用鱼鳔发声』的特点。

何罗鱼，一种传说中的怪鱼。何罗鱼生活在谯明山的谯水中，这种鱼一个脑袋后面连着十个身体，这样的身体构造可以让它在水中灵活快速地移动。

不同于普通鱼类，何罗鱼可以发出像狗叫一样的声音，吃了这种鱼可以治疗痈肿。

有人说，何罗鱼可能是一种喜欢头对头扎堆聚在一起的鱼，只是看起来像有十个身体。还有一种传说认为，何罗鱼可以变化成鸟，这种鸟名叫"休旧"。这两种说法今已无法考证，仅存为一说。

[谯（qiáo）明之山]谯水出焉，西流注于河。其中多何罗之鱼，一首而十身，其音如吠犬，食之已痈（yōng）。

——《山海经·北山经》

何罗鱼通过鼻孔内的嗅囊闻水中的味道。

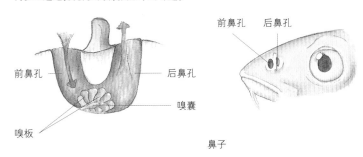

前鼻孔　　后鼻孔

前鼻孔　　　　　　　　　　后鼻孔

嗅囊

嗅板

鼻子

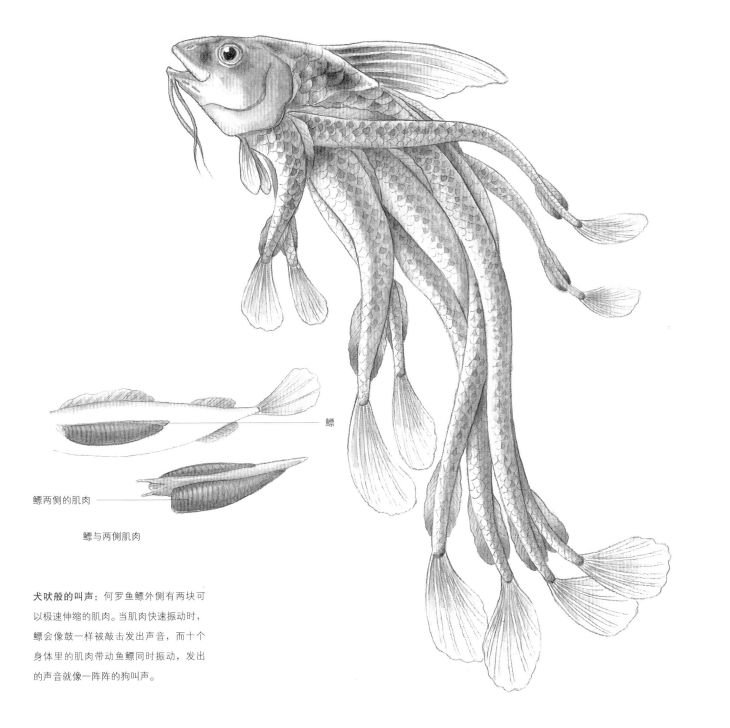

鳔

鳔两侧的肌肉

鳔与两侧肌肉

犬吠般的叫声： 何罗鱼鳔外侧有两块可以极速伸缩的肌肉。当肌肉快速振动时，鳔会像鼓一样被敲击发出声音，而十个身体里的肌肉带动鱼鳔同时振动，发出的声音就像一阵阵的狗叫声。

异羽

穷奇

Qióngqí

本图创作参考了现实中『剑齿虎（已灭绝）的外形』『豪猪利用尖刺防御』的特点。

穷奇，传说中上古四大凶兽之一。穷奇生活在邽山，模样像牛，身上长有像刺猬一样的硬毛，发出的声音像狗叫；一说，穷奇模样像老虎，牙齿锋利如锯，背上长着一对翅膀，凶猛无比，捕食禽兽，也吃人，是令人闻风丧胆的怪兽。

穷奇通晓人话，听到有人争斗便会当场吃掉正直勇敢的人；听闻有忠信的人，就去吃掉那个人的鼻子；听闻有大逆不道的恶人，就杀死猎物赠予他。

据《淮南子》记载，穷奇是一位天神，母亲是广莫风神。穷奇脚下踩着雨龙，有行云布雨的本领。

［邽（guī）山］其上有兽焉，其状如牛，猬毛，名曰穷奇，音如嗥（háo）狗，是食人。
——《山海经·西山经》

穷奇状如虎，有翼，食人从首始，所食被（pī）发。在蜪（táo）犬北。一曰从足。
——《山海经·海内北经》

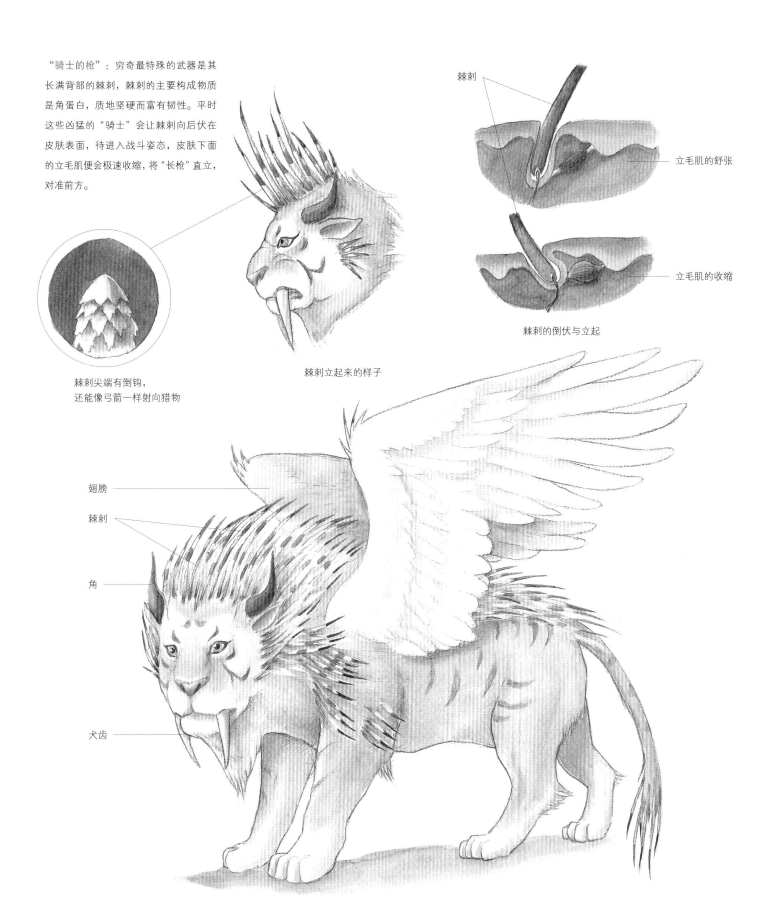

"骑士的枪"：穷奇最特殊的武器是其长满背部的棘刺，棘刺的主要构成物质是角蛋白，质地坚硬而富有韧性。平时这些凶猛的"骑士"会让棘刺向后伏在皮肤表面，待进入战斗姿态，皮肤下面的立毛肌便会极速收缩，将"长枪"直立，对准前方。

棘刺

立毛肌的舒张

立毛肌的收缩

棘刺的倒伏与立起

棘刺立起来的样子

棘刺尖端有倒钩，
还能像弓箭一样射向猎物

翅膀

棘刺

角

犬齿

69

鲑鱼

Lùyú

鲑鱼，是一种生活在柢山的奇怪鱼类。说它奇怪：一是鲑鱼虽是鱼，却喜欢栖息在丘陵上；二是鲑鱼是鱼却长着鸟的翅膀，如此看来，鲑鱼可称得上是水陆空三栖全能型神兽。这种情况，在古代神兽中虽说并不罕见，但就鱼类而言，却也并不多见。鲑鱼，长得像牛，尾巴像蛇一样又细又长，肋骨上面长有一双翅膀，叫起来声音像犁牛。

鲑鱼有冬眠的习惯，会在寒冷季节到来前大量进食储备能量，冬眠过冬，到第二年温度上升之后再醒来。相传，吃了鲑鱼的肉就不会患痈肿病。

有人认为鲑鱼就是穿山甲，穿山甲的面目确实与牛有几分相似，长长的尾巴也会让人觉得像蛇尾，至于长着翅膀和羽毛的描述，可能是穿山甲身上的大鳞片远远望去有些像鸟类收起的翅膀，由此让远古的人类有了如此奇妙的遐想。

[柢（dǐ）山]有鱼焉，其状如牛，陵居，蛇尾有翼，其羽在鲑（xié）下，其音如留牛，其名曰鲑（lù），冬死而夏生，食之无肿疾。

——《山海经·南山经》

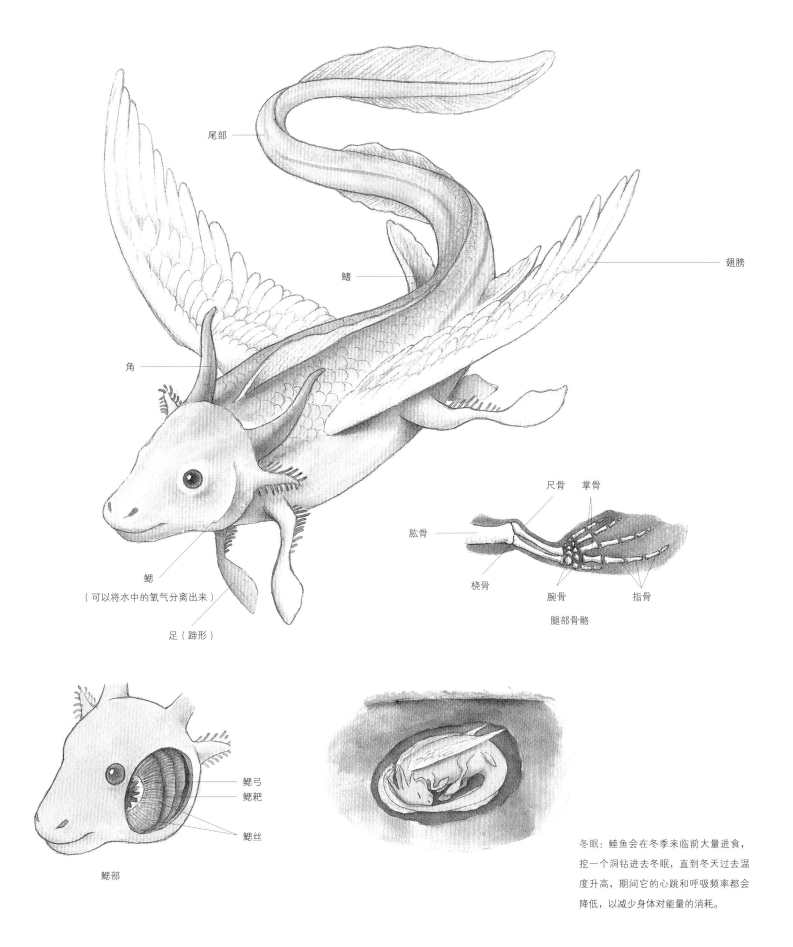

尾部

鳍

翅膀

角

尺骨　掌骨

肱骨

鳃
（可以将水中的氧气分离出来）

桡骨

腕骨　　指骨

足（蹄形）

腿部骨骼

鳃弓
鳃耙

鳃丝

鳃部

冬眠：鲑鱼会在冬季来临前大量进食，挖一个洞钻进去冬眠，直到冬天过去温度升高，期间它的心跳和呼吸频率都会降低，以减少身体对能量的消耗。

鳛鳛

Xíxí

鳛鳛鱼，是古代传说中的一种怪鱼。鳛鳛鱼栖息在涿光山的嚣水里，长得像喜鹊，叫声也和喜鹊的鸣叫一样。但让人感到奇异的是：鳛鳛鱼长有十只翅膀，而且在羽毛的前端还长着鱼鳞。据说，饲养鳛鳛鱼不仅可以预防火灾，吃它的肉还有预防黄疸病的功效。

（嚣水）其中多鳛鳛（xí xí）之鱼，其状如鹊而十翼，鳞皆在羽端，其音如鹊，可以御火，食之不瘅（dàn）。

——《山海经·北山经》

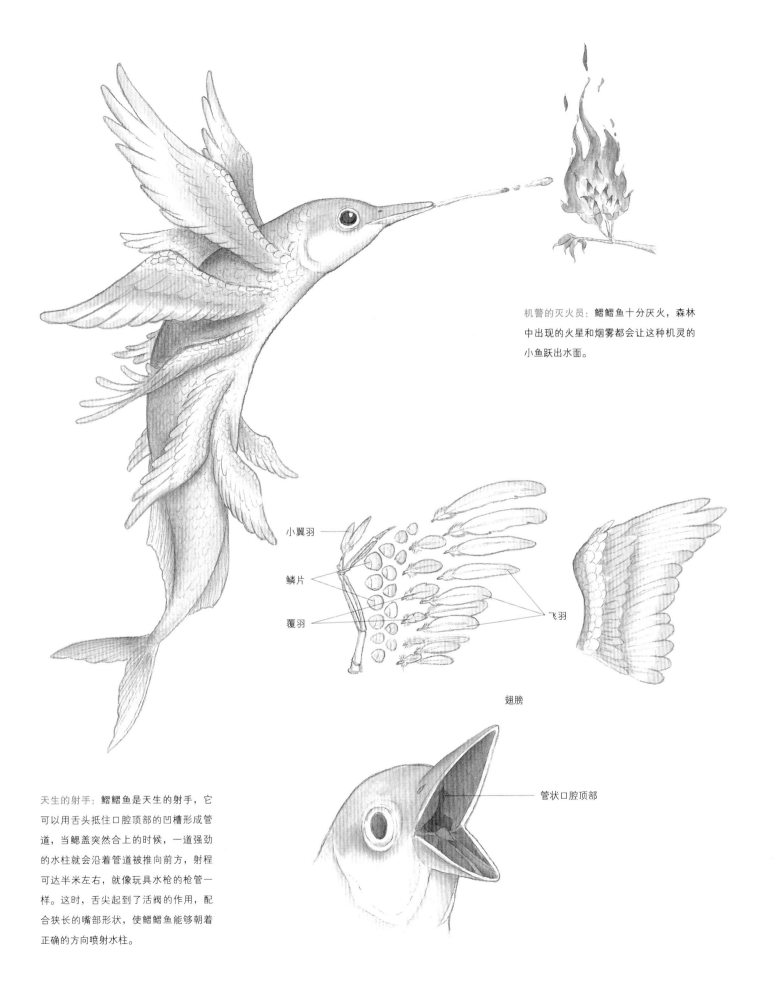

机警的灭火员：鳀鳀鱼十分厌火，森林
中出现的火星和烟雾都会让这种机灵的
小鱼跃出水面。

小翼羽

鳞片

覆羽

飞羽

翅膀

管状口腔顶部

天生的射手：鳀鳀鱼是天生的射手，它
可以用舌头抵住口腔顶部的凹槽形成管
道，当鳃盖突然合上的时候，一道强劲
的水柱就会沿着管道被推向前方，射程
可达半米左右，就像玩具水枪的枪管一
样。这时，舌尖起到了活阀的作用，配
合狭长的嘴部形状，使鳀鳀鱼能够朝着
正确的方向喷射水柱。

当扈

Dānghù

本图创作参考了现实中『流苏鹬的颈部髯状羽毛』『几维鸟翅膀退化』的特点。

当扈，是一种怪异的鸟类，生活在上申山上。这种鸟的样子很像野鸡，奇特的是它不用翅膀飞行，而是用长在嘴下方的"胡子"飞行。不用翅膀的鸟类有很多，常见的鸡、鸭等家禽，还有企鹅、几维鸟等，它们的翅膀都因较少使用而退化，但像当扈这样用其他结构飞行的鸟在现实中却并未发现。

传说，吃了当扈的肉，人就不会眼睛昏花。

（上申之山）其鸟多当扈（hù），其状如雉（zhì），以其髯（rán）飞，食之不眴（shùn）目。

——《山海经·西山经》

退化的翅膀及取而代之的"胡子"：由于当鷇的胸骨缺乏具
有较大附着面积的龙骨突，致使难以负担飞行工作的翅膀逐
渐退化，而有着较大长度和韧性的"髯羽"接替了飞行的任务。
髯羽是当鷇生长在脖子上的长羽毛，靠颈部肌肉来完成羽毛
的张开与闭合动作。当鷇的飞行姿态与蝴蝶类似。

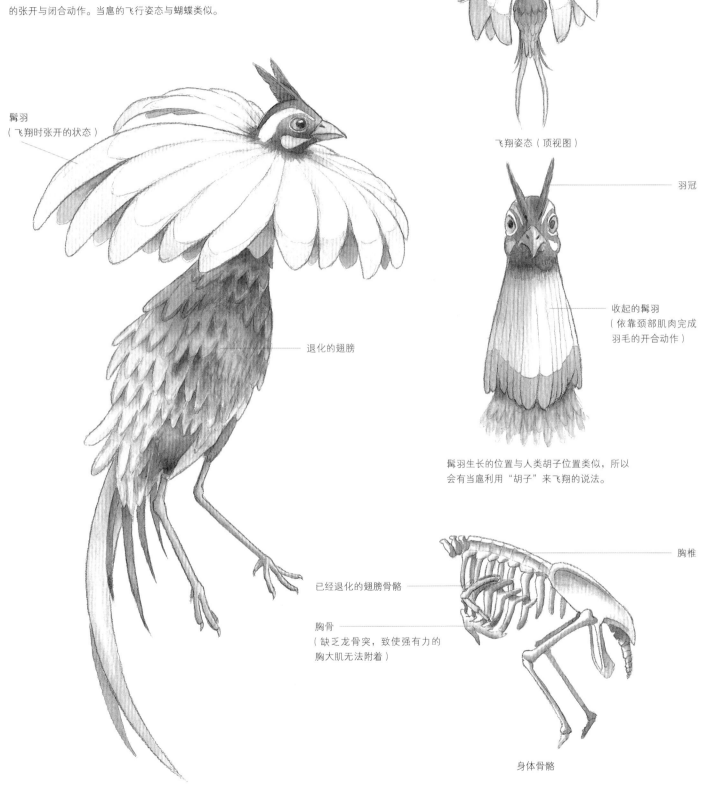

飞翔姿态（顶视图）

羽冠

髯羽
（飞翔时张开的状态）

退化的翅膀

收起的髯羽
（依靠颈部肌肉完成
羽毛的开合动作）

髯羽生长的位置与人类胡子位置类似，所以
会有当鷇利用"胡子"来飞翔的说法。

胸椎

已经退化的翅膀骨骼

胸骨
（缺乏龙骨突，致使强有力的
胸大肌无法附着）

身体骨骼

肥遗

Féiyí

本图创作参考了现实中『蜥蜴的外形』『变色龙皮肤变色』的特点。

　　《山海经》中关于"肥遗"的记载，共三处，说法为二蛇一鸟，但根据《山海经》古刻本中所绘"肥遗"的图画，知二蛇"肥遗"并非一物，实则各为一类。今择一阐述，另一蛇一鸟的说法，仅录于下文，存为一说。

　　肥遗，是一种传说中的怪蛇，生活在太华山上。它长着六只脚、四只翅膀，这种怪物的出现会给世间带来大干旱。

　　传说万历丙戌（1586年）年间，建昌（今江西奉新县西）这个地方的一个乡民在山上砍柴，见到一条巨蛇，头部有一个角，长着六只像鸡爪一般的足。见到人既不伤人，也不害怕。这个乡民叫来一群人前往观看，慢慢地巨蛇走回森林里去了。有人说，这个巨蛇应该就是肥遗。

　　《山海经·西山经》中还记载，在英山上有一种叫"肥遗"的鸟，长得与鹌鹑相似，身体是黄色的，嘴巴是红色的。据说，人吃了它的肉，可以治愈癞病，还可以杀死体内的寄生虫。《山海经·北山经》中则记载了一种居住在浑夕山上叫"肥遗"的蛇，长着一个头、两个身子，它在哪个地方出现，那个地方就会发生大旱灾。这一点与长着鸡爪的"肥遗"倒是相似。

　　（太华之山）有蛇焉，名曰肥遗，六足四翼，见则天下大旱。

<div align="right">——《山海经·西山经》</div>

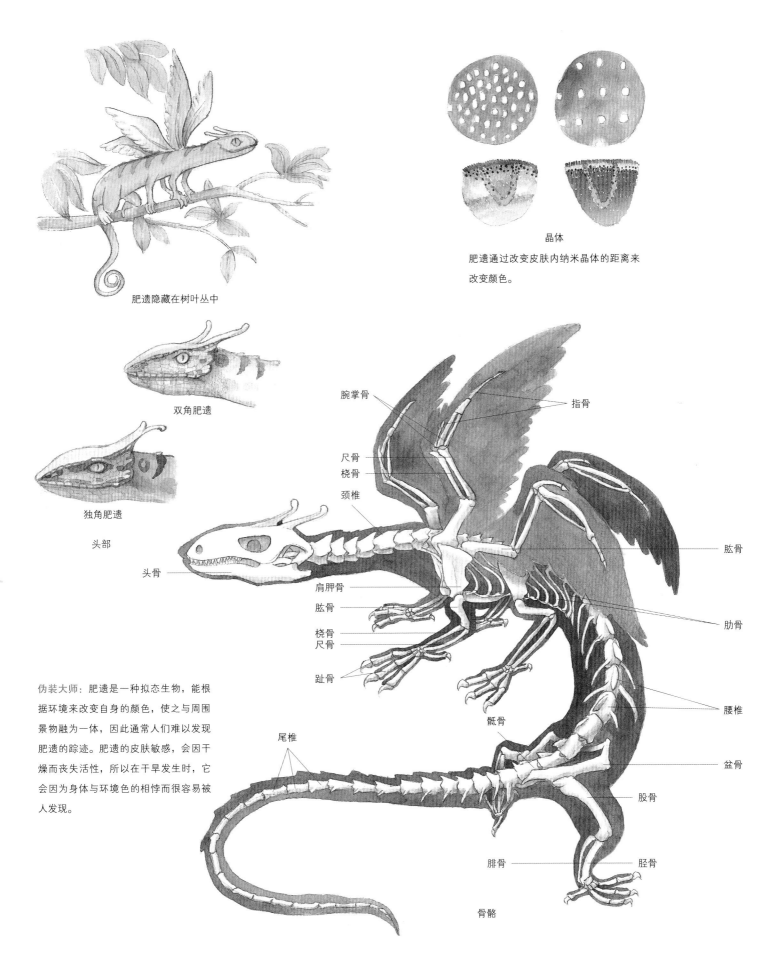

肥遗隐藏在树叶丛中

晶体

肥遗通过改变皮肤内纳米晶体的距离来
改变颜色。

双角肥遗

独角肥遗

头部

伪装大师：肥遗是一种拟态生物，能根
据环境来改变自身的颜色，使之与周围
景物融为一体，因此通常人们难以发现
肥遗的踪迹。肥遗的皮肤敏感，会因干
燥而丧失活性，所以在干旱发生时，它
会因为身体与环境色的相悖而很容易被
人发现。

腕掌骨

指骨

尺骨

桡骨

颈椎

肱骨

头骨

肩胛骨

肋骨

肱骨

桡骨
尺骨

趾骨

腰椎

骶骨

尾椎

盆骨

股骨

腓骨

胫骨

骨骼

天马

Tiānmǎ

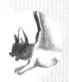

本图创作参考了现实中『狗的外形』『蝙蝠的翅膀结构』的特点。

天马，传说是一种比较胆小的野兽。天马生活在马成山上，长得像白狗，脑袋却是黑色的，它生性胆小，见到人就会飞走，叫声听起来像"天马、天马"，所以人们称它为"天马"。

天马应该是一种类似蝙蝠的哺乳动物，现实世界中最大的蝙蝠——"狐蝠"，它的样子就非常像一只狗，除了颜色外，都与《山海经》里的描述相似。

（马成之山）有兽焉，其状如白犬而黑头，见人则飞，其名曰天马，其鸣自讪（jiào）。有鸟焉，其状如乌，首白而身青、足黄，是名曰鸲鹠（qū jū），其鸣自詨（xiào），食之不饥，可以已寓。

——《山海经·北山经》

天马的飞行：天马的指骨和身体之间有皮膜，叫作翼膜。翼膜上布满丰富的血管。天马的胸骨上有着类似鸟类的龙骨突，让强壮的胸大肌有了可靠的附着点，为天马的飞行提供了动力。

天马的飞行姿态

指骨

爪
指骨
掌骨

桡骨

尺骨

肱骨

血管

翼膜

耳

耳屏

耳朵

夜间的定位：天马除了利用比例较大的眼睛来捕获夜间光线外，在它的耳朵上还有"耳屏"这一结构。在夜间，天马边飞行边发出声音，通过耳屏的配合可以将回声处理成空间方位信息。

鹛鸲

天马的食物：鹛鸲是天马最喜爱的猎物，其身体富含多种营养物质，可以为天马的飞行提供持续的能量。

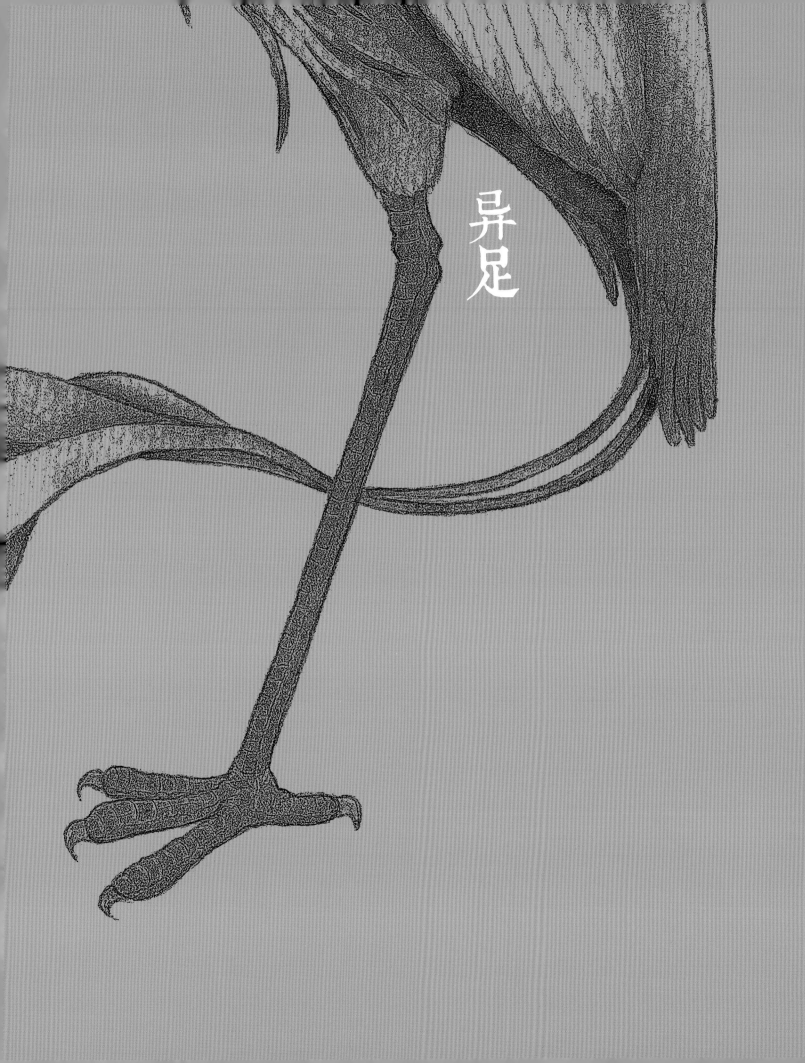
异足

毕方

Bìfāng

本图创作参考了现实中『东非冕鹤的外形』『啸鸢纵火捕猎』的特点。

毕方，上古神话传说中的神鸟。毕方样子像仙鹤，身着青色的羽毛，羽毛中点缀有红色的花纹，嘴巴是白色的，却只有一只脚。也有传说称它是人面鸟身一足。据说，毕方一出现，便会有怪火发生。毕方的名字源自它"毕方、毕方"的叫声。

毕方虽说会给当地带来火灾，但有一种说法是看到毕方的人可以延年益寿，所以贪婪的人会祈祷着毕方的到来。

有鸟焉，其状如鹤，一足，赤文青质而白喙（huì），名曰毕方，其鸣自叫也，见则其邑有讹（é）火。

——《山海经·西山经》

毕方鸟在其东，青水西，其为鸟人面一脚。

——《山海经·海外南经》

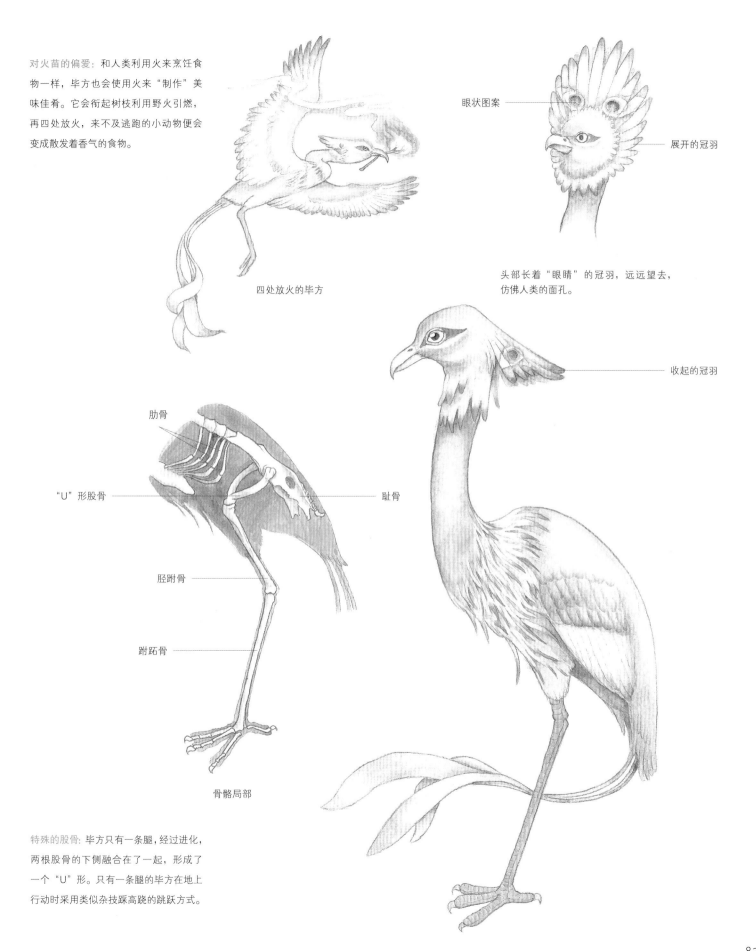

对火苗的偏爱：和人类利用火来烹饪食物一样，毕方也会使用火来"制作"美味佳肴。它会衔起树枝利用野火引燃，再四处放火，来不及逃跑的小动物便会变成散发着香气的食物。

眼状图案

展开的冠羽

四处放火的毕方

头部长着"眼睛"的冠羽，远远望去，仿佛人类的面孔。

收起的冠羽

肋骨

"U"形股骨

耻骨

胫跗骨

跗跖骨

骨骼局部

特殊的股骨：毕方只有一条腿，经过进化，两根股骨的下侧融合在了一起，形成了一个"U"形。只有一条腿的毕方在地上行动时采用类似杂技踩高跷的跳跃方式。

�鱼

Zǎoyú

本图创作参考了现实中『小银绿鳍鱼的外形』『弹涂鱼离水到岸上觅食』的特点。

鰷鱼，是一种长着爪子的怪鱼。鰷鱼生活在狱法山里的滾泽中，样子像鲤鱼，但却长着鸡一般的爪子。吃了这种鱼的肉，可以治疗瘊子这种皮肤病。

虽说鰷鱼的样子非常古怪，现实中却有一种鱼真的长着"鸡爪子"，鲂鲱（fáng fú）科中的小银绿鳍鱼，鱼翅下方就长有"鸡爪"状结构。不同的是，鰷鱼生活的狱法山为淡水区，小银绿鳍鱼则为咸水鱼类，生活在海中。

[滾（huái）泽之水] 其中多鰷（zǎo）鱼，其状如鲤而鸡足，食之已疣。

——《山海经·北山经》

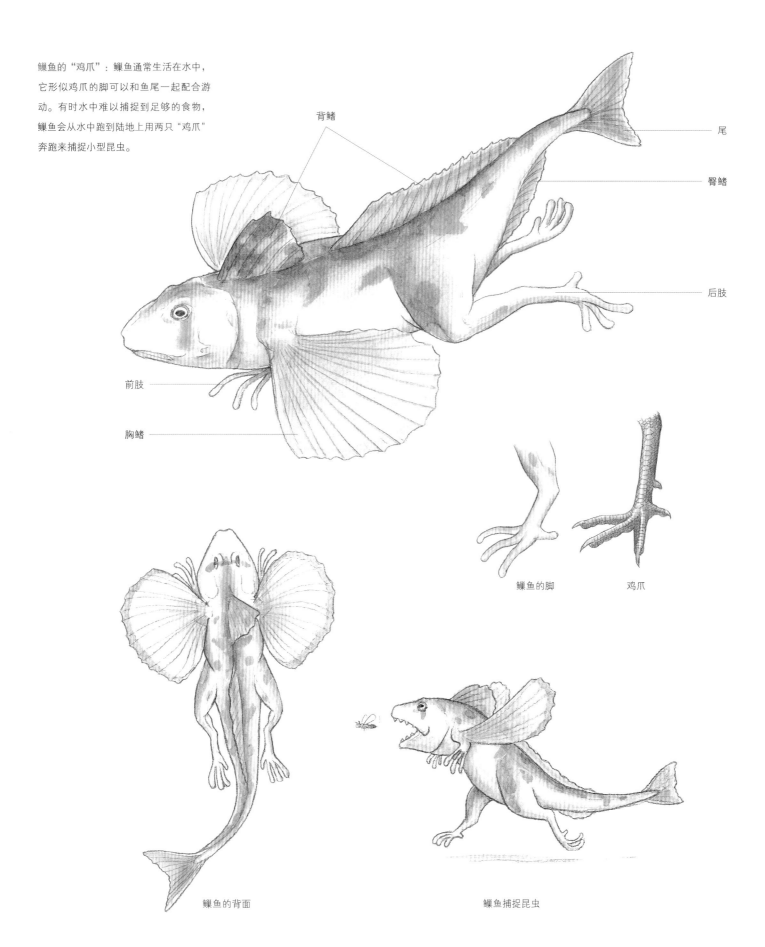

鳞鱼的"鸡爪"：鳞鱼通常生活在水中，
它形似鸡爪的脚可以和鱼尾一起配合游
动。有时水中难以捕捉到足够的食物，
鳞鱼会从水中跑到陆地上用两只"鸡爪"
奔跑来捕捉小型昆虫。

背鳍

尾

臀鳍

后肢

前肢

胸鳍

鳞鱼的脚　　鸡爪

鳞鱼的背面

鳞鱼捕捉昆虫

三足龟

Sānzúguī

三足龟，一种传说中的神兽，生活在大苦山的狂水中，吃了它的肉可以预防重大疾病，还可以消除痈肿。

这种三只脚的龟并非"无名之辈"，在《尔雅》中有这样的描述"龟三足，贲"。因此，三足龟也叫"贲龟"。

（大苦之山）其阳狂水出焉，西南流注于伊水。其中多三足龟，食者无大疾，可以已肿。

——《山海经·中山经》

龟三足，贲（bēn）。

——《尔雅》

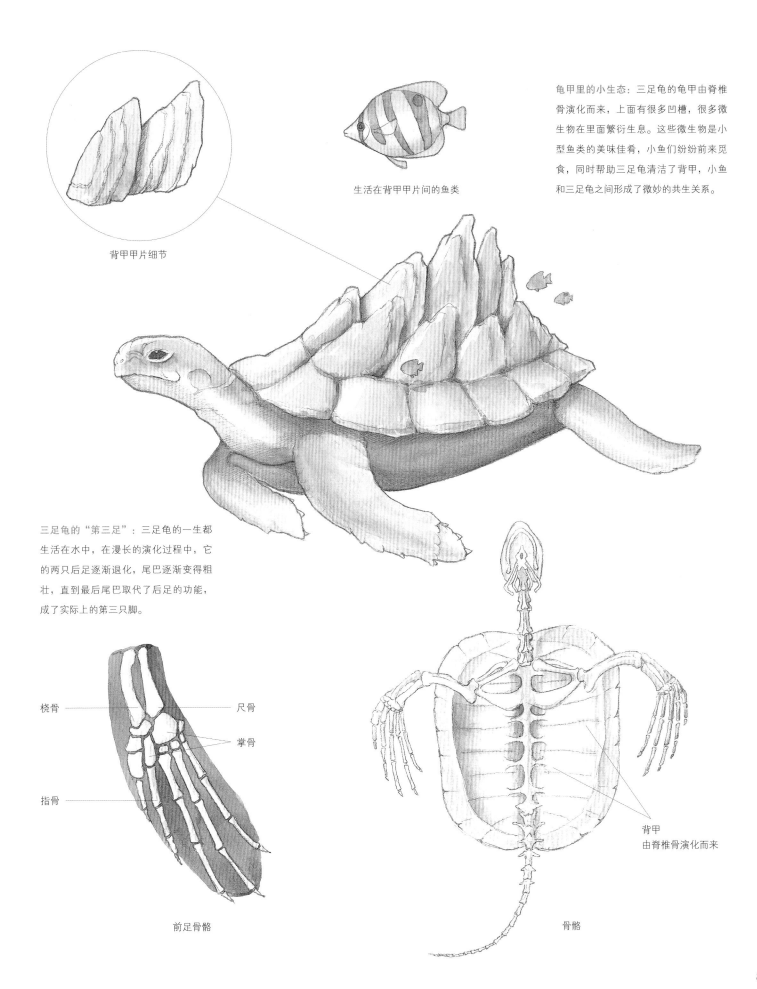

背甲甲片细节

生活在背甲甲片间的鱼类

龟甲里的小生态：三足龟的龟甲由脊椎骨演化而来，上面有很多凹槽，很多微生物在里面繁衍生息。这些微生物是小型鱼类的美味佳肴，小鱼们纷纷前来觅食，同时帮助三足龟清洁了背甲，小鱼和三足龟之间形成了微妙的共生关系。

三足龟的"第三足"：三足龟的一生都生活在水中，在漫长的演化过程中，它的两只后足逐渐退化，尾巴逐渐变得粗壮，直到最后尾巴取代了后足的功能，成了实际上的第三只脚。

桡骨

尺骨

掌骨

指骨

前足骨骼

背甲
由脊椎骨演化而来

骨骼

夔

Kuí

本图创作参考了现实中『海牛的外形』『河马开闭耳鼻潜水』的特点。

　　夔，又被称为"夔牛"，是传说中的一种神兽。夔生活在东海中的流波山上，形状像牛，浑身苍白，头上无角，较为奇怪的是这种神兽只有一只脚。据说，夔从水中出入时，呼风唤雨，浑身散发出如日月般耀眼的光芒，吼声如雷鸣般震耳欲聋。

　　后来，黄帝得到了夔，将它的皮制成了战鼓，用雷兽的骨头做成鼓槌，敲击战鼓，发出的声音响彻五百里，以此来威慑天下，使其他部落臣服。

　　后世，由夔牛形象演变而来的传统装饰纹样——"夔纹""夔龙纹"，多用于装饰器物。据学者研究，商、西周时期的青铜器和玉器上，多装饰有夔纹。夔纹形象质朴，主要形象多为张口、卷唇、一足、卷尾、无角，并且常以两两成对的形态出现在器物上。此外，明清时期的瓷器上，也有夔纹的装饰。

　　东海中有流波山，入海七千里。其上有兽，状如牛，苍身而无角，一足，出入水则必风雨，其光如日月，其声如雷，其名曰夔（kuí）。黄帝得之，以其皮为鼓，橛（jué）以雷兽之骨，声闻五百里，以威天下。

——《山海经·大荒东经》

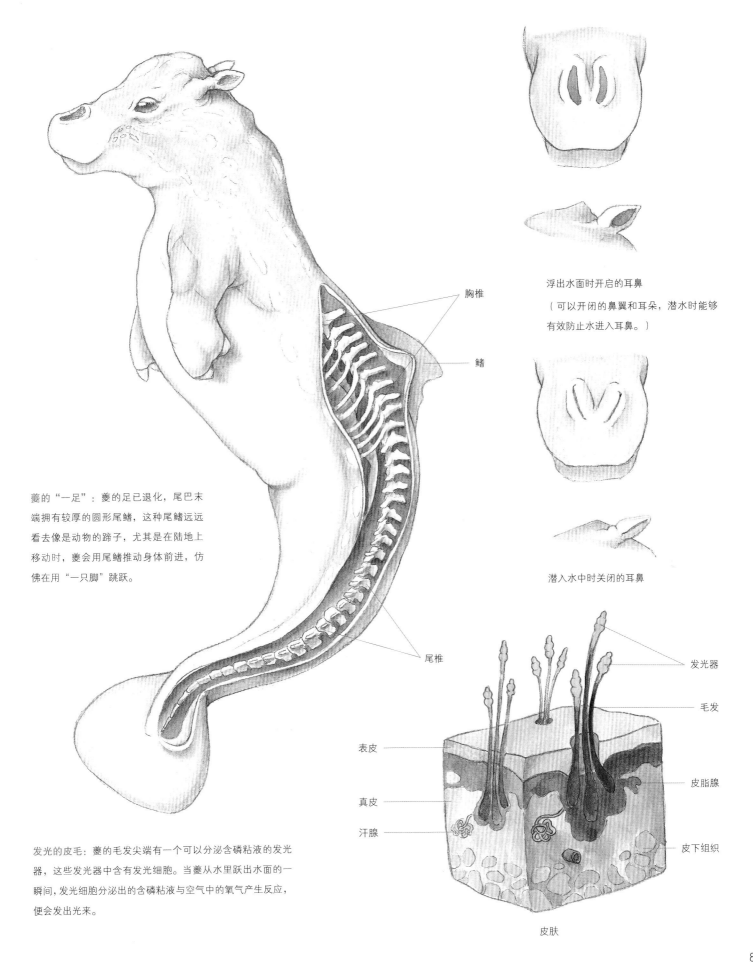

胸椎

鳍

浮出水面时开启的耳鼻

（可以开闭的鼻翼和耳朵，潜水时能够
有效防止水进入耳鼻。）

夔的"一足"：夔的足已退化，尾巴末
端拥有较厚的圆形尾鳍，这种尾鳍远远
看去像是动物的蹄子，尤其是在陆地上
移动时，夔会用尾鳍推动身体前进，仿
佛在用"一只脚"跳跃。

尾椎

潜入水中时关闭的耳鼻

发光器

毛发

表皮

皮脂腺

真皮

汗腺

皮下组织

发光的皮毛：夔的毛发尖端有一个可以分泌含磷粘液的发光
器，这些发光器中含有发光细胞。当夔从水里跃出水面的一
瞬间，发光细胞分泌出的含磷粘液与空气中的氧气产生反应，
便会发出光来。

皮肤

玃如

Juérú

本图创作参考了现实中『梅花鹿的外形』『人的前臂构造』的特点。

　　玃如，传说中的奇兽。玃如的栖息地叫皋涂山，那里有很多有毒的东西，比如，可以毒杀老鼠的白色礜石和形状像藁茇的无条草。玃如的样子很像是长着四只角的鹿，有白色的尾巴，为了能在毒物横生的皋涂山生存，玃如的前肢可以像人的手臂一样轻松地分拣出无毒食物，后足则是像马蹄一样方便奔跑。

　　[皋（gāo）涂之山]有白石焉，其名曰礜（yù），可以毒鼠。有草焉，其状如藁（gǎo）茇（bá），其叶如葵而赤背，名曰无条，可以毒鼠。有兽焉，其状如鹿而白尾，马足人手而四角，名曰玃（jué）如。

<div align="right">——《山海经·西山经》</div>

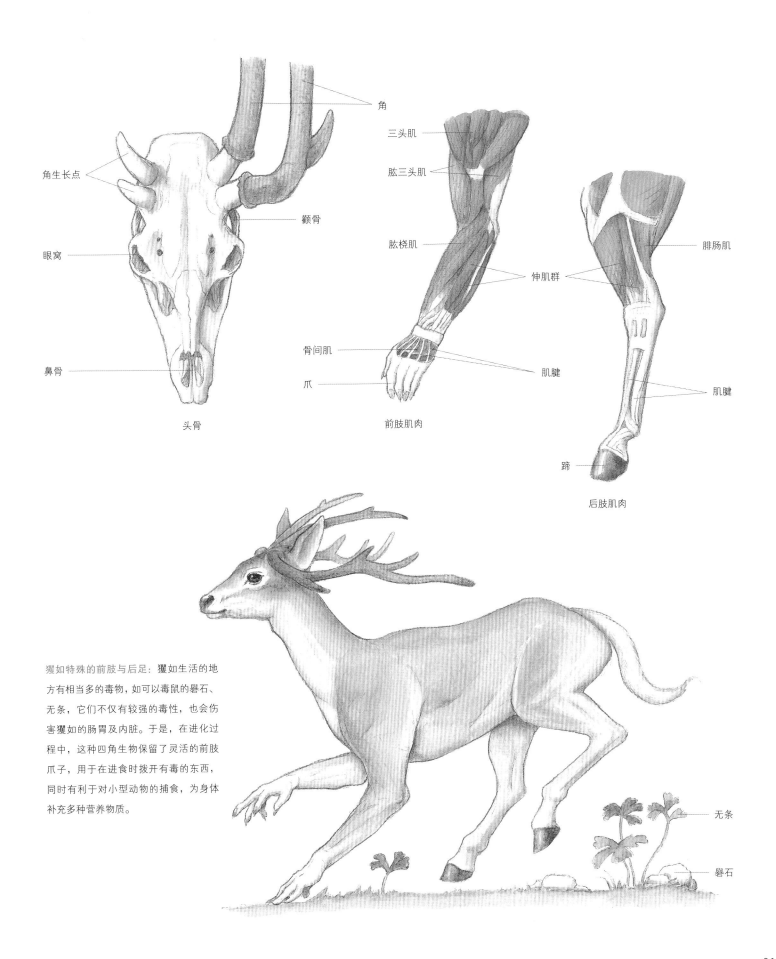

角

三头肌

肱三头肌

肱桡肌

伸肌群

腓肠肌

角生长点

颧骨

眼窝

骨间肌

爪

肌腱

肌腱

鼻骨

头骨

前肢肌肉

蹄

后肢肌肉

貚如特殊的前肢与后足：貚如生活的地方有相当多的毒物，如可以毒鼠的礜石、无条，它们不仅有较强的毒性，也会伤害貚如的肠胃及内脏。于是，在进化过程中，这种四角生物保留了灵活的前肢爪子，用于在进食时拨开有毒的东西，同时有利于对小型动物的捕食，为身体补充多种营养物质。

无条

礜石

从从

Cóngcóng

传说，神兽从从模样像狗，却长着六只脚，尾巴很长，生活在枸状山上，叫起来"从从、从从"作响，因此，人们称呼它为"从从"。

这座山的汜水里有很多箴鱼，长得像鯈鱼，嘴巴像针，吃了这种鱼就不会感染瘟疫。

[枸（xún）状之山]有兽焉，其状如犬，六足，其名曰从从，其鸣自詨（xiào）……汜（zhǐ）水出焉，而北流注于湖水。其中多箴（zhēn）鱼，其状如鯈（tiáo），其喙如箴，食之无疫疾。

——《山海经·东山经》

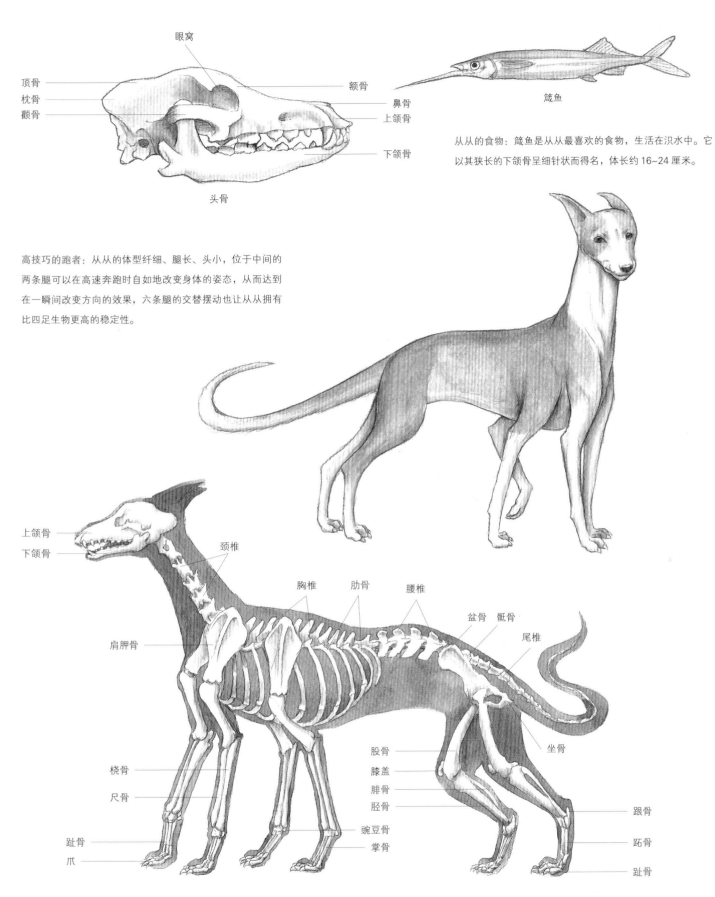

眼窝

顶骨
枕骨
颧骨

额骨

鼻骨
上颌骨

下颌骨

头骨

箴鱼

从从的食物：箴鱼是从从最喜欢的食物，生活在汊水中。它以其狭长的下颌骨呈细针状而得名，体长约 16~24 厘米。

高技巧的跑者：从从的体型纤细、腿长、头小，位于中间的两条腿可以在高速奔跑时自如地改变身体的姿态，从而达到在一瞬间改变方向的效果，六条腿的交替摆动也让从从拥有比四足生物更高的稳定性。

上颌骨
下颌骨

颈椎

胸椎
肋骨
腰椎

盆骨 骶骨

尾椎

肩胛骨

坐骨

桡骨

尺骨

股骨
膝盖
腓骨
胫骨

跟骨

豌豆骨
掌骨

跗骨

趾骨
爪

趾骨

骨骼